習字入門

刘养锋　蒋和　编写

上海人民美术出版社

目　录

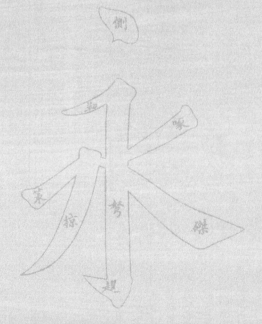

上编 习字入门

第一章　总论

谪云，字无百日功。此言不至百日，功效自见也。本书所述，为初学之模范，作亲切之指点。言简意赅，法已大备。学者苟循序行之，不为一曝十寒，则进功之速，诚有如谪之所云者。兹举注意之点，详列如下。

一　姿势之注意

当作字之时，桌椅高低不合度，或身体不正坐，则骨脊渐成弯曲形，最能妨血液之运行，害身体之健康。学者所当力戒。

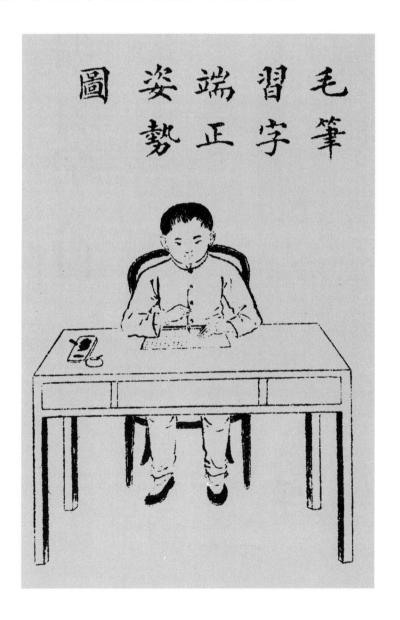

毛笔习字端姿图势正字

二 器具之注意

帖

临摹之帖，不可不选。当随其性之所近而习之。向时坊间搨本，大半恶劣。惟近日所印之珂罗版真书，如宋拓《醴泉铭》《皇甫诞碑》《多宝塔》《李元靖碑》《金刚经》等碑。行书如宋拓《集王书圣教序》《兰亭序》《黄庭经》，及《东坡西楼帖》等。刻价虽稍昂，均极名贵，切勿惜费而买滥恶之本，致误始基之植。帖宜有架，置于对面，无架或置于案左亦可。

字帖架

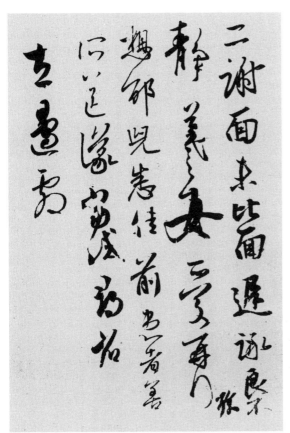

王羲之 晋 二谢帖

笔

初学大字宜用羊毫笔，小字宜用兼毫笔。因学童指腕力弱，须借笔毫以助之。笔管长短，以五寸为适中，笔头以偏尖为大忌。放置时勿令斜曲，用后必须洗涤收藏。

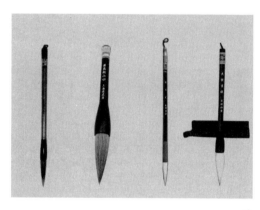

笔

墨

磨墨时不宜苟简。书之优劣，大半关系墨色，故浓淡以适宜为要。大约磨墨过后，痕不遽没，即为适宜。过度则干燥滞笔，不及则墨水渗溢。初学练习，大字只要用墨屑熔化，储以大盂，随时应用，费较省也。至学成作书时，墨以新磨为佳，久贮则非灰尘沾污，即胶浮汁黏，自碍笔之进行。墨之胶重者，亦不适用。

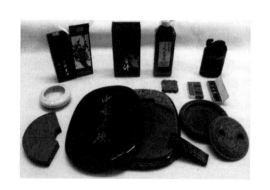

墨

纸

纸以黄色而质粗为宜。向来习字，多用一种元书纸，或表心纸亦可。纸质过粗者，易损笔，不可用。忌用过白过滑之纸。

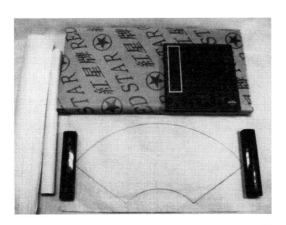

纸

砚

发墨易浓者为贵，位置以右面上方为宜。用时着水，不用须洗涤。有盖方佳。

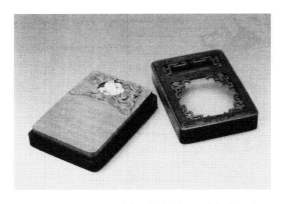

清康熙间松花江石嵌螺钿厂方砚

水

宜用新汲洁净之水。热水及久贮者勿用。

三　时间之注意

每日清晨约一小时为度。写时一气呵成，不宜停止。即盛暑祈寒不得作辍，三月之后便有进境，一年之后，可望小成。

四　精神之注意

习字之时，务宜专心致志，细看所临摹碑帖之字。每笔之如何起讫，全字之如何支配。胸有成竹，然后临摹自合。一字未惬，至于再三。毋畏难，毋畏速，毋鲁莽，三者所宜力戒。

五　次序之注意

昔人有云，真生行，行生草。真书如立，行书如行，草书如跑。人必能立而后能行，能行而后能跑。循序渐进，不容躐等。习字者既明手腕之所运用，首学点画体势之法，次学偏旁配合之法，终学结构变化，每行通幅贯气之法。初学以大字为先，若从小楷入手，便无骨力，放大亦难。故必先从径寸以外之字入手，兼习五六寸之大字。日二十字，使笔笔造至合法地步，乃可练习小楷。

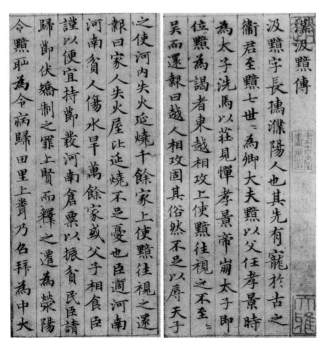

赵孟頫　元　汉汲黯传（局部）

六 笔及指腕之运用

执笔

执笔有双钩单钩之说。双钩者，搦管于指骨之次节。单钩者，搦管于指骨之首节（指谓食指及中指）。如图所示乃单钩式。执笔之法，大指、食指紧撅，中指钩向内，无名指抵向外，小指附无名指后，以辅助之。手背要圆，掌要虚，指要实，腕要悬，管要直。掌虚则运用便利，指实则筋力平均，腕悬则肉不衬纸，管直则字字中锋。又笔在指端，则掌虚，而运动适意。笔居指半，则掌实而不能自由。真书执笔宜近笔头，行书宜稍远，草书宜更远。远取点画长大，近取分布齐均。学书当先学执笔真书，大指食指距笔头一寸五分，行书约一寸六七分。

指法及名目

撅 大指上节用力，与食指撅笔。

压 食指压笔，亦用指端。

钩 中指尖钩笔向内。

贴 笔管贴着无名指爪肉之间。

辅 小指紧靠无名指后，而辅助之。

此段言体（指执笔未运动时言），前人谓之拨镫法。谓如善御者之仅以足尖踏镫也。

指法运用及名目

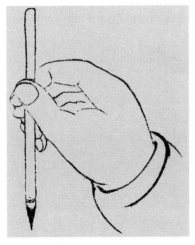
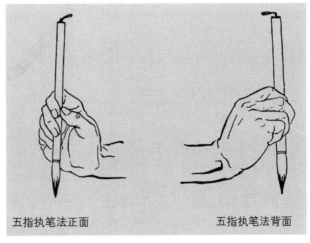

五指执笔法正面　　　　　　　　五指执笔法背面

推　无名指从右平推至左，横画起势用之。从下直推至上，直画起势用之。又小指亦推无名指过左。

揭　无名指爪肉之际，抬笔管向上抵与拒无名指与中指，两相资借为用。无名指揭笔，中指节制之。

导　小指导无名指过右。

送　小指送无名指过左。大字尽一身之力而送之。

卷　笔笔相生，意思连属，势如卷书。盖力到笔到，旋转如打圆圈也。知卷则字皆一气贯注。

此段言用。用者，运转时往来顺逆之道也。小字运指，中字运腕，大字运肘。盖寸以内，法在指掌。寸以外，法兼腕肘。

腕肘用法

悬肘　大字用之。

虚肘　中字用之。

悬腕　中字用之。

虚腕　小字执笔近头，腕不著案。

笔法及名目

折　笔锋欲左先右，往右回左也，直画上下亦然。

顿　力注毫端，透入纸背，笔重按下。

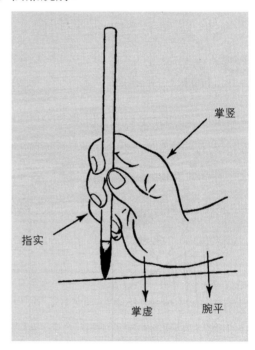

挫　顿后以笔略提，使笔锋转动，离于顿处，凡转角及趯用之。挫有分寸，过则脱节，不及则气促。

蹲　用笔如顿，特不重按。

驻　不可顿，不可蹲，而行笔又急不得，迟滞审顾，则为驻。凡勒画起止，及平捺曲处用之。

力聚于指，流于管，注于锋，力透纸背为顿，力减于顿者为蹲，力到纸笔即行为驻。

提　顿后必须提，蹲于驻后亦须提。提者以笔提起，减于顿蹲及驻之分

数也。先由落笔，后有提笔。提之分数，准乎落笔之分数。

转　围法也，有圆转回旋之意。

抢　意与折同。折之分数多，抢之分数少；折之分数实，抢之分数半虚半实。圆蹲直抢，偏蹲侧抢，出锋空抢。空抢者，取折之空势也。笔燥则折，笔湿则抢；笔燥实抢，笔湿虚抢。用抢分数，仍随落笔之大小轻重。

尖　用于承接处。

搭　笔锋搭下也。上笔带起下笔，上字带起下字。

侧　指法运用，侧势居半，直画尤宜以侧取势。

蚓　笔既下行，又往上也。与回锋不同，回锋用转，扭锋用逆。

此段言笔画已着纸，凡法皆在画中，有形象可寻者也。

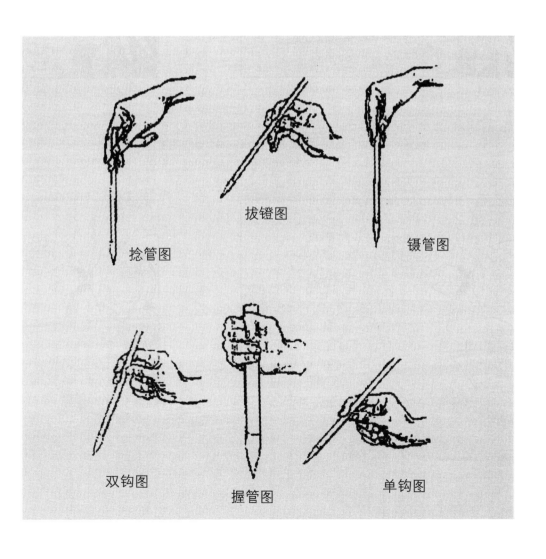

捻管图　拔镫图　镊管图

双钩图　握管图　单钩图



数也。先由落笔，后有提笔。提之分数，准乎落笔之分数。

转　围法也，有圆转回旋之意。

抢　意与折同。折之分数多，抢之分数少；折之分数实，抢之分数半虚半实。圆蹲直抢，偏蹲侧抢，出锋空抢。空抢者，取折之空势也。笔燥则折，笔湿则抢；笔燥实抢，笔湿虚抢。用抢分数，仍随落笔之大小轻重。

尖　用于承接处。

搭　笔锋搭下也。上笔带起下笔，上字带起下字。

侧　指法运用，侧势居半，直画尤宜以侧取势。

蚓　笔既下行，又往上也。与回锋不同，回锋用转，扭锋用逆。

此段言笔画已着纸，凡法皆在画中，有形象可寻者也。

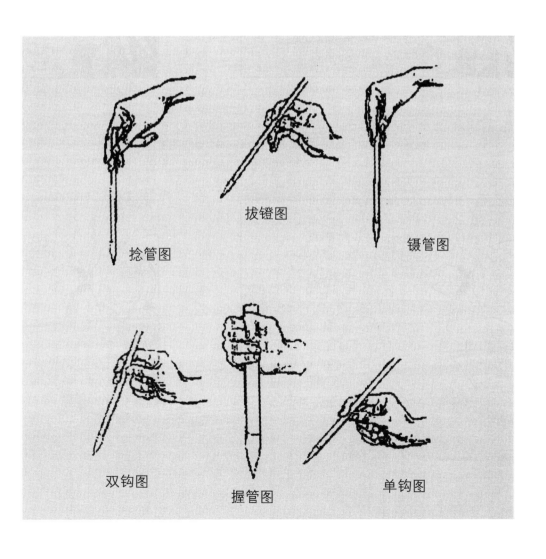

捻管图　拔镫图　镊管图　双钩图　握管图　单钩图

第二章　楷书

一　永字八法

法则　真字之法，书家以永字八法概之。所谓八法者，曰侧、曰勒、曰努、曰趯、曰策、曰掠、曰啄、曰磔。永之一字，其法皆备也。

侧即点，不言点而言侧者，谓侧下其笔也。

勒即画，不言画而言勒者，取其劲涩如勒马之缰也。

努即直，不言直而言努者，谓头向右发，笔微努稍驻，而趯笔下行，不可直笔。中间自然凸胸而出。唐太宗曰，为竖必努，非另有一笔也。

趯与挑一也，竖趯曰趯，横趯曰挑。

策者圆锋左出，势尽仰收，如鞭之策马，力在着物处也。

掠一名分发，点头撇尾，如篦之掠发也。

啄即撇，不言撇而言啄者，谓势如禽之啄物也。

磔裂也，右下为磔。始入笔紧筑而微仰，便下徐行，暗收存势，势足而磔之也。

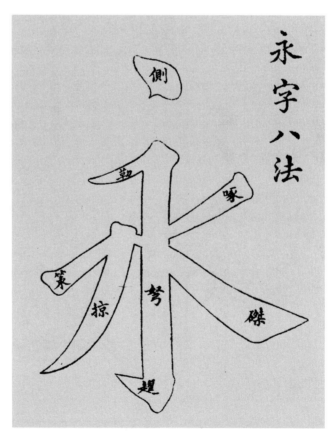

侧不鬼卧，勒常患平，努过直而力败，趯宜峻而势生，策仰锋而上揭，掠左出而锋轻，啄仓皇而疾掩，磔趦趄以开撑。

笔锋须映带，行书露其形，楷书存其意。《书谱》云：欲知后笔起，意在前笔止。明乎此，则起落承接，一气相生矣。

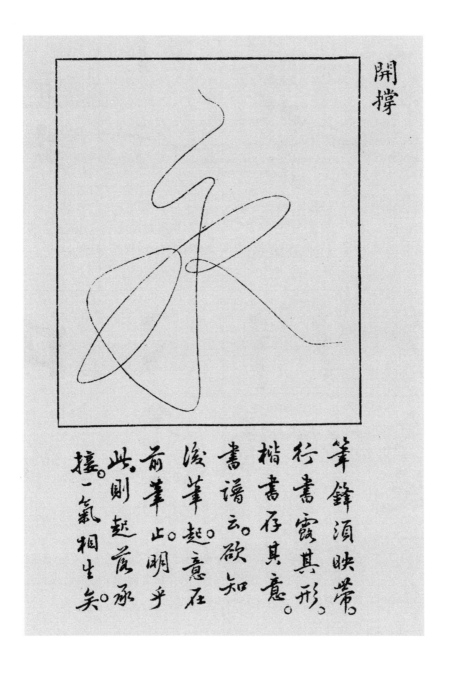

二 分部配合法

作书有逊让覆载诸法，固举全体而言，然用意实先露于偏旁上下。为之预留地步，其间屈伸长短布置之道，有变体，有简笔，一一讲明。此入门捷径也，举各偏旁如图。

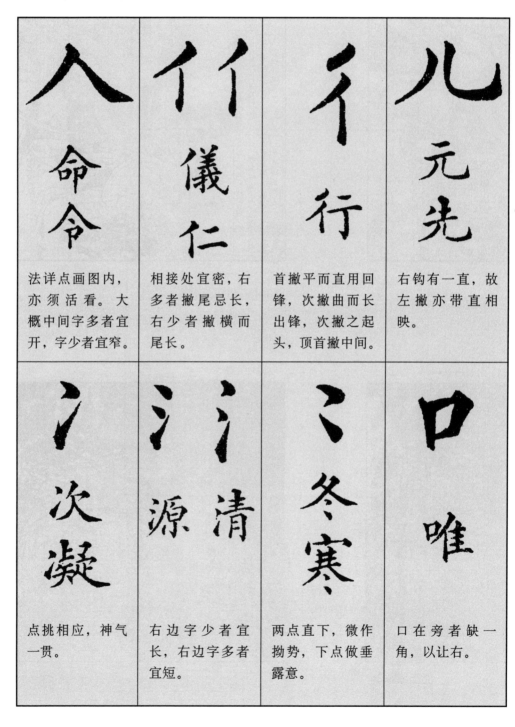

法详点画图内，亦须活看。大概中间字多者宜开，字少者宜窄。	相接处宜密，右多者撇尾忌长，右少者撇横而尾长。	首撇平而直用回锋，次撇曲而长出锋，次撇之起头，顶首撇中间。	右钩有一直，故左撇亦带直相映。
点挑相应，神气一贯。	右边字少者宜长，右边字多者宜短。	两点直下，微作拗势，下点做垂露意。	口在旁者缺一角，以让右。

口 若	刀 切	刂 别	力 勤
口在下者左略长，以见柱右平载上。	中撇悠扬。	中小直，既要接左，又须起上。	力在右者，宜长而狭以抱左。
力 劳	山 峥	山 岁	山 出
力在下者，宜阔而短以载上。	山在旁者，缺一角以让右。	山在上者，左右须收束向里。	山在下者，左宜出以载上。

匹	匪	陽	鄒
中间字少者，上画长以冒之。	中间字多者，下画长以载之。	在左者，宜狭以让右。住处用垂露，相让之字，切忌侵占。	在右者，宜阔而长以配右，住脚用悬针。
卭	去	康	痴
阔大以配左。	右点要收束向里。	画左尖长以冒下，撇亦以尖接。	撇带直，以藏点挑。

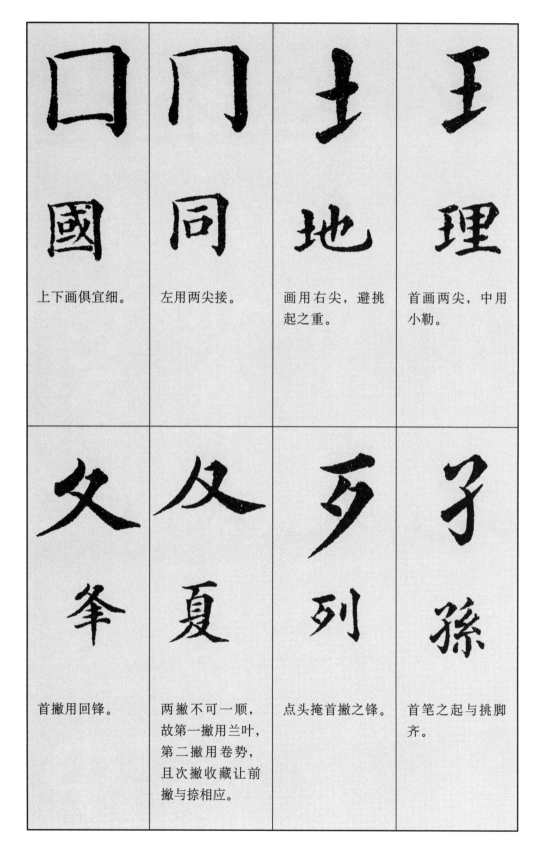

上下画俱宜细。

左用两尖接。

画用右尖，避挑起之重。

首画两尖，中用小勒。

首撇用回锋。

两撇不可一顺，故第一撇用兰叶，第二撇用卷势，且次撇收藏让前撇与捺相应。

点头掩首撇之锋。

首笔之起与挑脚齐。

女

如

挑左宜以冒，
下撇尾亦用长。

女

要

两撇尖起以接
上，下脚须配齐。

犭

猶

钩用反势，便挽
得住。

犬

猷

画右短以让点。

尤

就

撇头直撇，尾短
藏，右点曲抱，
下钩平。

丸

孰

撇尾短点须藏。

瓦

瓶

瓦中二画，化为
点挑。

宀

宇

右钩须与左点相
配，故勾锋向下。

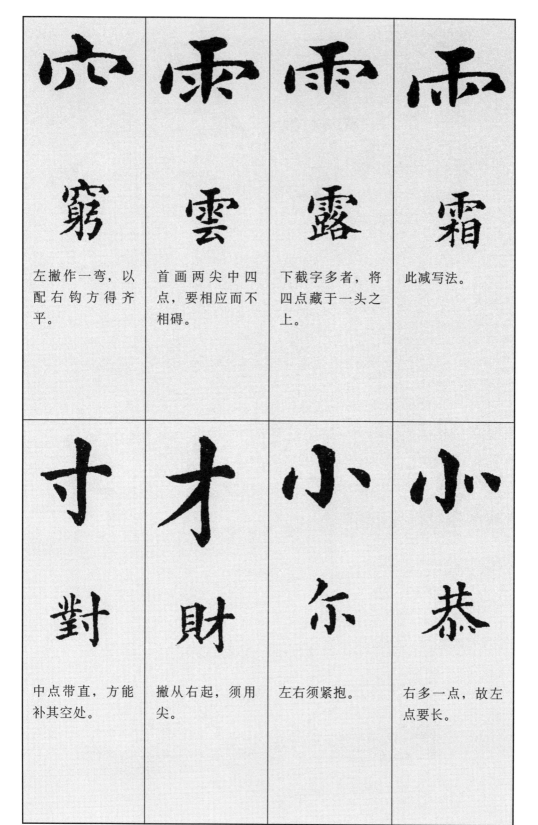

窮

左撇作一弯，以配右钩方得齐平。

雲

首画两尖中四点，要相应而不相碍。

露

下截字多者，将四点藏于一头之上。

霜

此减写法。

對

中点带直，方能补其空处。

財

撇从右起，须用尖。

尔

左右须紧抱。

恭

右多一点，故左点要长。

氷

泰

四点须左右相应。

戶

房

上笔平，左第一撇宜带直。

尸

居

上笔与左撇用两尖接，撇亦带直。

巾

常

巾在下者，左右宜相配。

巛

巡

下三点左右相向，中则短藏。

巾

帆

巾在旁者，左直微长，右钩微短直画中间要细。

糸

經

首撇长而左挑出，下撇则短藏，三点左右相向，中用直点，以还本体。

糸

純

上撇首短，下撇首长，仍藏三点，一路向右，此乃变法也。

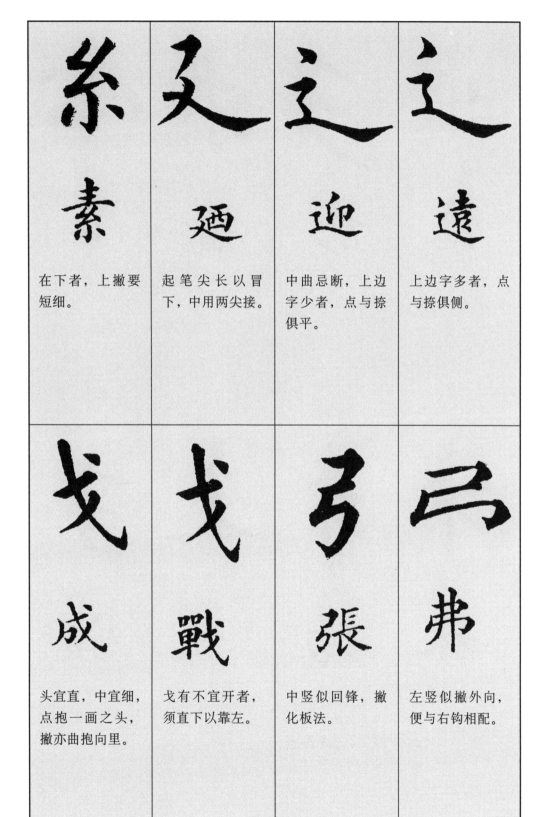

素	廼	迎	遠
在下者，上撇要短细。	起笔尖长以冒下，中用两尖接。	中曲忌断，上边字少者，点与捺俱平。	上边字多者，点与捺俱侧。

成	戰	張	弗
头宜直，中宜细，点抱一画之头，撇亦曲抱向里。	戈有不宜开者，须直下以靠左。	中竖似回锋，撇化板法。	左竖似撇外向，便与右钩相配。

忄

性

右点如一小直，
方与左相配。

彡

影

首撇平而直，次
则收锋，三则长
曲以抱左。

扌

攜

竖钩中间微细，
画左长以冒下
勾。

心

思

中钩稍短，右点
宜出以冒钩。

木

林

两木不宜重钩，
左须藏其锋。

扌

楊

画右尖以让右，
下一小点，或上
或下，须看右边
之字画。

支

鼓

三笔在一处以三
尖接。

言

談

首画左长，中二
小画，上短下长。

父 教 四尖接下，撇须 宕出，意在抱左。	月 時 右直微长，左挑 微出，中画化为 点，亦忌板。	欠 歡 五尖接，撇包左， 捺舒，使意足。	月 勝 中二画化为点 挑，方能向右。
斤 斯 两撇尖锋相接， 次撇宜细而直以 让左。	气 氣 中间竟作一平 点，不呆板。	几 鳳 中间字多者，撇 与勾俱直下。	几 風 中间字少者， 撇与钩俱弯。

火

煙

中撇宜直，三点攒一处。

炊

榮

右边火字，左点做两向势，便能联络。

瓜

瓢

上撇冒下，捺与中直相接。

灬

燕

左右两点相向，中二点两向作带意。

灬

然

左三点向右，右一点向左。

牛

物

撇尾不宜长出。

艹

草

两小画向上，切不可平，欲其冒下也。

走

趙

画右俱短，以便让右。

癶	皮	矢	矛
登	被	知	務
撇捺冒下，上边笔画须配合。	左撇尖细，右撇要藏。	点撇直下，点小而藏。	中点末用尖，下钩亦以尖接，气贯而接，脉亦清楚。
衤	礻	衣	禾
襟	禮	衣	種
画左长以冒下撇，竖即让点部位，点须善藏，竖意对上点。	下点在两笔接缝中。	中直要细，下截用笔，向左宕出，捺之起笔，与直相接。	上撇要平，画左长以冒下。

禾

香

左撇右捺，与直相悬，欲其清也。

羊

義

左点长以配右撇，上画长以冒下。

立

端

右点尖长，以联上下。

耳

聯

左画尖长，以冒下挑。

米

精

画左长以冒下，左撇不宜长。

臼

兒

中二画化为点撇，便觉灵活。

艮

艱

右撇要短，捺与直宜相连。

角

鵤

首撇左长以冒下，中画作微挑向右。

西 覆	虫 虬	見 觀	鬼 槐
上画长以冒下。	下点要长。	见字在右旁者，撇须偏左，让右下钩进步。	下钩接中直起，便能藏得厶字。
豕 家	金 銀	貝 則	頁 順
上二撇短藏，下撇长以配右捺。	中直不宜出头。	贝旁在左者，下撇宜长点宜短。	页旁在右者，撇宜短，点宜长。

車
輪

末一画左宜长，
右短而尖，向右
而让右。

卓
朝

上撇直下与一直
相对。

韋
韜

将上直粘连口
字，便与下相接。

食
飲

下点小而藏。

馬
馳

马在左旁者，宜
狭而长。

馬
駕

马在下面者，宜
阔而短。

骨
體

右钩缩而藏，方
不碍右。

魚
鯉

首撇左长以冒
下，下四点紧攒。

鹿麟

点撇宜长，中间紧叠。

巒變

首画宜短，左右方能紧凑，且让两糸出头。

旅齊

下本三平，中一直作柱，左右配齐。

幽學

左作点挑，右作两点，便活动。

齒齡

中间须叠得紧，画左长以冒下，右直收束。

爪愛

两点向右，右作一撇向左。

夫春

首画左尖，中略短，三略长，撇捺覆下。

尖眷

点撇宜开，首画短，次画长。

羽	羽	羽	勿
翔	習	翁	易
羽在右旁者，中左用一点一挑。	羽在上者，左微短而右微长，点作小画。	羽在下者，左微短而右微长，均用点挑。	中二撇，一短一长，一收锋，一出锋。
萧	粦		
蕭	斒		
此是正法。	下竟似舟旁，此变法也。		

第二章·楷书

羽	皮	凸	右	片	匹	王	川
习习习	丿丨乛又	丨凵丨丨一	有字從此 丿一口	丿丨上丁	匚匸儿	中畫近上 三丨一一	一丨丿
用	必	戍	司	冊	足	止	云
丿丨二一	丿丶丶	丿丶戈	丿一口	丿丨丨一	口丨人	丨一丄	二厶
兆	弗	戌	屮	左	交	母	及
儿丷	二乛丩丨丿	丿丶戈	丨乚一	一丿工	丶一八乂	人乛丿一	乃字從此 丿乀

老 土ノ匕　　充 土厶儿　　出 凵凵

凹 凵冂一　　佳 主乚　　　臣 一至

臼 𦥑于一　　垂 二卄一一　州 川丶

邪 牙阝　　　坐 从土　　　門 一丨フ丁一

重 二曰土　　亞 弓ワ一　　非 丨一三三 非字從此

隹 亻主　　　亦 亠丿八　　來 一丨人

長 匚𧘇　　　飛 飞丨リ飞　女 乛丿一

盈 又乃皿　　風 几虫　　　弓 フ一乛

聑 目呂一　　書 肀一日　　馬 三丨与灬

韋	羸	學	興	爾	罡	無	將	畎
五口牛	高羊肌	子字	同丱六	丅冏	罒曰	䒑皿灬	丨卜寸	十田久
	變 言變	火 八人	鼠 臼四川	盡 聿灬皿	鼎 目爿片	敝 巾八攵	寒 宀三仝	區 品乚
	齒 十䒑旦	齋 亠爪示	龍 音己	聚 目又	豪 上丿七尸	戠 音戈	肅 聿非川	畢 曰卄一

　　画多则分仰覆，以别其势。竖多则分向背，以成其体。

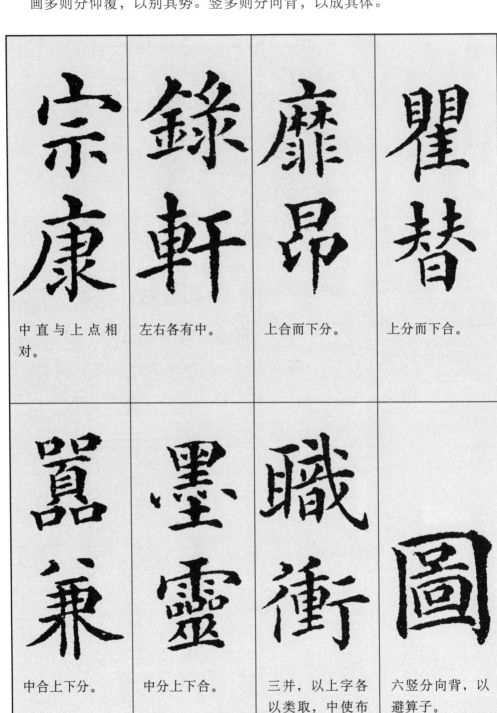

中直与上点相对。	左右各有中。	上合而下分。	上分而下合。
中合上下分。	中分上下合。	三并，以上字各以类取，中使布置停均。	六竖分向背，以避算子。

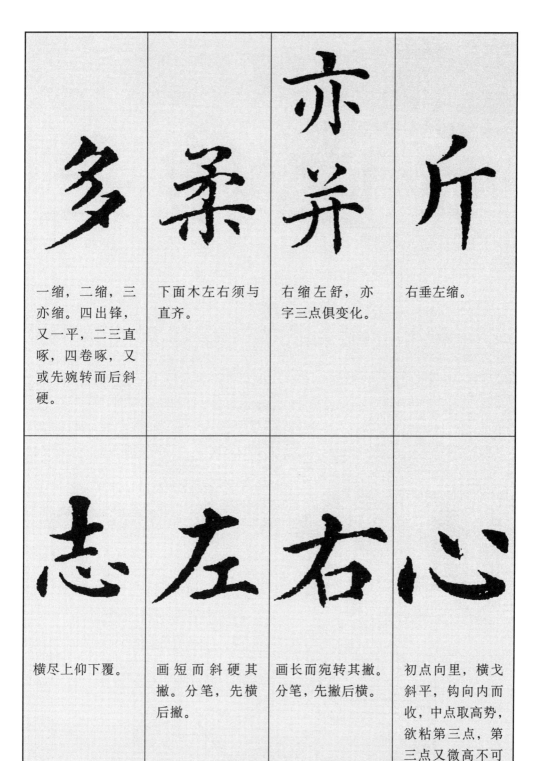

多

一缩，二缩，三亦缩。四出锋，又一平，二三直啄，四卷啄，又或先婉转而后斜硬。

柔

下面木左右须与直齐。

亦并

右缩左舒，亦字三点俱变化。

斤

右垂左缩。

志

横尽上仰下覆。

左

画短而斜硬其撇。分笔，先横后撇。

右

画长而宛转其撇。分笔，先撇后横。

心

初点向里，横戈斜平，钩向内而收，中点取高势，欲粘第三点，第三点又微高不可下。

须分势如三画，为仰平覆，或上撇平，中撇斜，下撇直。下撇之首，对上撇之中。

右旁短直应左直。

偏碍者屈勾以避之。

横画微短，撇就画上直下，至画下方挽转向左，波首暗出画上。波首意接连撇之末锋，则血脉连属。

中三画，须不同。凡中画，俱不得触右，如日月亦俱不得触右。

左倚人向右，右四画亦须俯仰有情。

上仰，中平，下覆。或上下分仰覆，中勒。

目

竖宜向。

門丹

竖宜相背。

川

中竖直，左右之竖相背。

冊

中两竖直，左右之竖相背。

升

字之孤单者，展一画以书之。

棗

字之重并者，蹙一画以书之。

十

横画较直画长。

七

横画较长宜勒，不斜则无势，直画转而复回。

也

斜策取势。

茶 爻

茶，上捺放下捺
留；爻，上捺留
下捺放。

用周

初撇首尾向外，
次努首尾向右，
中实左虚右。

畫

疏密停匀，照应
为佳，发于左者
应在右，发于右
者应在左，此一
定法也。

無

四竖上开下合，
四点上合下开，
点又分向背，两
旁分八字，中两
点带就上，不可
就下。

倉食

上面不写波。

思志

心在下者，右宜
宽。蹲锋轻重须
有准。

口曰

一横一直承上。

幾朋

偏侧随字势结体。

爪介	畺	匐蜀	術衝
疏排之字须展。	三排之横画，上下分仰覆，中平。	里面与钩齐方称。	三排之字，居中者卓然中立而不倚，其左右停匀，有拱揖之情。
冈南	勺	會金	其目
钩里。	钩努。	盖下左右均分。	实左虚右，四画上下分仰覆，二三但取其顺。

河水

上下不用齐，齐则板，接左用尖。

欠必

用笔先斜者，以侧应，笔尽处重按。

我哉

上点对左边实处，与成戈诸字不同。

上下

直画宜短，点皆近上，凡笔画之疏者宜丰肥，类此。

長馬

此等短画，不得与左长直相连。

作行

右长。

佳於

左长。

九見

腕钩应上。

非門

字两相离者，欲其黏合，此在用意得顾揖之形。

戔

重钩先缩而后出锋，作超以应。

峰時

左短小，让右字长大，凡字相让之法，无过短小闪藏，切忌侵占。

船江

左长右短，字势顺适。

麓嶽

麓之一旁。

中

中直为柱。凡字中担力之笔，为一字之主者，谓之柱。此笔宜重。字有一柱者，有两柱者，有半笔为柱者，各举一字，自中字至水字，俱论柱法。笔之轻者为阳，重者为阴。凡字中有两直者，宜左细右粗。又字中之柱宜粗，余俱宜细，此分阴阳之法也。

至

下画为柱，所谓主笔须平，他画则错综用意，乃不呆板。

妙

下撇为柱。

道遠還

凡走之之里面，须上大下小方称。

烏馬

剧钩用意，须包未两点。

莫矣

下画宜长，撇短，以点配之。

國固

初直首尾向右，次直首尾向左，上横平下偃或上仰直背下平。

反復

两撇先长而斜硬，后短藏而腕转。

盧遞

用笔先腕转而后斜硬。

皿四

四竖上开下合，而向背亦即分焉。

民長

长趯应右转出，须宕出格上，趯起须尽出锋，右趯捺应左。

中钩并应上。

上冒下，上清下浊。

下画承上。

上下撇点有阴阳之分，不分则无上下相承之意。

形虽断，而意连。

纵横之撇俱宜长。

上并下。

左麗。

淼森	寶真	雖難	丹國
上小左矮兼备。	舒左足则不板。	直画微向左以应右势。	峻拔一角，抑左昂右，右钩应左。
喉吸	和知	者有	雲空
左短口取上齐。	右短口取下齐，凡左右多寡不同，不可牵强使停匀。	日月不宜正。	上钩应下。

文

交叉不必正对点。

曾其

曾字上两点，上开下合，宜从；其字下两点，上合下开，宜横。

八州

潜相瞩视。

乎手

绰勾。

疊驚

上重下轻，顶戴欲其得势。

一乙

下捺为柱。

然

下面左右两点为柱。

夫

以撇之上半截为柱。

以左一直及右下画为柱。

中钩为柱。

左右上下，环向照应。

上层为主，下二层宜收束，凡字有两层三层者，宜先看以何层为主。

中层为主，上下收束。

下层为主，上二层宜收束。

左向右，右向左，回环照应，神气一贯，凡两字合成一字者，必须各半相配，使之相向相让相接。

画向上斜，钩捺有势。

润清	是足	列	雷普
水旁，在润宜短，在清宜长。	卜居中，撇须横。	直趯宜用努。	上占地步。

众禹	劉敬	施故	叢
下占地步。	左大而画细，右小而画粗。	右宽而画瘦，左窄而画肥。	上下宽而微扁，中间细而勿长。

蕃擞	寇宅	壽畺	朝
蕃宜两头小而画重，擞宜中宽大而画轻。	上钩短，宝盖头窄小，下腕宽大而钩长，不与天覆字相等。	黑白均分，再求错综变化。	下平。
野	支	谷琴	北乳
上平。	交叉对正中。	两边贵平展，如鸟之舒翼。	相背而脉络贯通。

辡

中近下让，两边
出头。

安

宝盖头要小。

所井

右宜伸下满。

可于

字之独立者，必
峻拔遒劲。

欠
入

侧者斜映。

即
郎

左高右低，若右
齐上，便不是书。

储

言字短藏，结体
乃密。

第三章　草书

　　草书起于急就为之，或起草他简，然后正书。裨谌草创之，屈平属草稿未成，皆其发端也。史记三王世家，褚少孙亦有真草诏书之说。史游曾作《急就篇》，后汉杜度尤工此体。章帝好之，命上章表，亦作草字，谓之章草。自此而降，魏晋以迄明代，工者不下百家，大都折中史游，而用笔使转，各出心裁。家数既夥，名类亦多。后汉张芝草书最著，卫瑾复采芝法，兼乎行书，谓之稿草。羲之、献之书，谓之今草。其结构微妙者，谓之小草。蔡君谟以散笔作草书，谓之散草，亦曰飞草。而章草今草，各字有连绵不连绵之别。草书之源流如此。

　　昔人论草书以一笔书之，行断则再连续。蟠屈挐攫，飞动自然，筋骨心手相应。兹摹赵子昂《千字文》于后，以示概略。

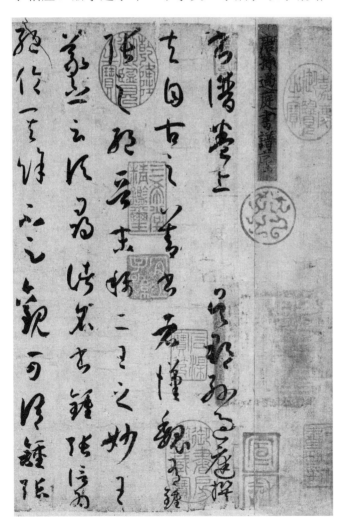

孙过庭　唐　书谱（局部）

真草千文

真草千文

梁员外散骑侍郎周兴嗣次韵

吴兴赵孟頫书

吴兴珰垂頫书

梁员外散骑侍郎周兴嗣次韵

天地玄黄宇宙洪荒日月

天地玄黄宇宙洪荒日月

盈昃辰宿列張寒來暑往
秋收冬藏閏餘成歲律呂
調陽雲騰致雨露結為霜

金生麗水玉出崑岡劍號

金生麗水玉出崑岡劍號

巨闕珠稱夜光果珍李柰

云花珠稱夜光果珍李柰

菜重芥薑海鹹河淡鱗潛

菜重芥薑海鹹河淡鱗潛

羽翔龍師火帝鳥官人皇

羽翔龍師火帝鳥官人皇

始制文字乃服衣裳推位

姑出文字乃服左裳推位

讓國有虞陶唐弔民伐罪

遐邇壹體率賓歸王鳴戌飛

周發殷湯坐朝

問道垂拱平章

愛育黎首臣伏

戎羌遐邇壹體

率賓歸王鳴鳳

在樹白駒食場化被草木

左柎白苑兵埸化被草木

賴及萬方蓋此身髮四大

賴及苐方善是才敚四大

五常恭惟鞠養豈敢毀傷

五常恭惟鞠養豈敢毀傷

女慕贞絜，男效才良。知过必改，得能莫忘。罔谈彼短，靡恃己长。信使可覆，器欲难量。墨悲丝染，诗赞羔羊。

難量墨悲絲染詩讚羔羊

難量臺业然淳詩潰義羊

景行維賢剋念作聖德建

景川維實划室必聖恆連

名立形端表正空谷傳聲

名立而端表正宣若傳群

虛堂習聽　禍因惡積　福緣
善慶　尺璧　非寶　寸陰是競
資父事君　曰嚴與敬孝當

竭力忠則盡命臨深履薄
夙興溫凊似蘭斯馨如松
之盛川流不息淵澄取映
容止若思言辭安定

第四章 结论

作字之道，由生而熟，由熟而巧，则神妙之境，不难渐致。兹将各家名论论列左。

郝陵川论书云：太严则伤意，太放则伤法。又云：心正则气定，气定则腕活，腕活则笔端，笔端则墨注，墨注则神凝，神凝则气滋，无意而有意，不法而皆法。

十弊：

左不去吻，右不去肩，平直相似，状如算子，不识向背，不知起止，不悟转换，不明虚实，随意用笔，任笔赋形。

八反：

当连反断，当断反连，当疏反密，当密反疏，当肥反瘦，当瘦反肥，当长反短，当短反长。

八偏：

偏乎长似既死之蛇，腰间无力，偏乎短似已践之蛙形，阔而丑，偏乎瘦，则枯削而罕丰姿，偏乎肥，恐秾纤而乏筋骨，偏于古体则迂阔不合时宜，偏于自用，则僻陋不合法则，偏于竖笔直锋，恐干枯而露骨，偏于横毫侧管。则钝慢而肉痴。

练气：

一字八面流通为内气，一篇章法照应为外气，内气言笔画疏密轻重肥瘦，若平板涣散，何气之有？外气言一篇，虚实疏密管束，接上递下，错综映带，第一字不可移第二字。第二行不可移至第一行。

救护：

预想字形，书之大旨，然名家非全无失误，如落笔有不惬意，便当想下数笔如何救之，救护得好，更觉别生机趣。

收束:

行草纵横奇宕，变化错综，要紧处全在收束，收束得好，只在末笔。明于结体，则点画妥帖，精于收束，则气足神完。

精神兴会:

法可人人而传，精神兴会则人所自致，无精神者书虽可观，不能耐久索玩，无兴会者，字体虽佳，仅称字匠。

摹临:

陶宗仪《辍耕录》云，临帖谓宜置帖在旁，观其大小浓淡之形势而学之，若临渊之临，摹帖谓以薄纸覆于帖上（或用油纸），随其曲折宛转而书之，故临得古人笔意，易失位置，摹得位置，多失笔意，临书易进，摹书易忘，属意不属意故也。

书谱云：既归平正，务追险绝，复归平正。

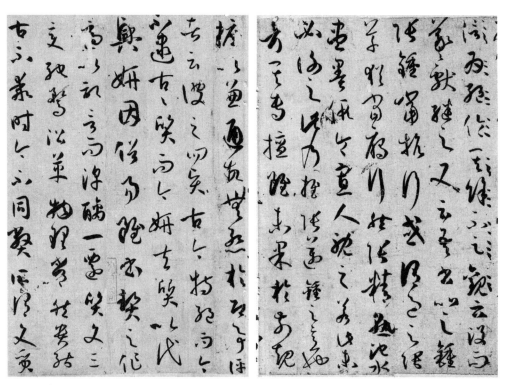

孙过庭　唐　书谱（局部）

下编 习字秘诀

第一章　笔法精解

一　执笔指法

执笔有单钩双钩两种。单钩者，即执笔时笔管在指骨的第一节；双钩者，即执笔时笔管在指骨的第二节。这里说的指为食指和中指。

执笔要求腕竖、指实、掌虚。腕竖笔锋才正，笔锋正才能照顾四面笔势。指实才能把筋力均匀地集中于笔管。掌虚运笔时才能灵活方便。

执笔要五指齐用力，用肘腕去协助它。手指执笔管要浅，才易于运转；如果把笔管放在指节弯处，则妨碍转动。

楷书执笔宜靠近笔头，行书宜稍远，草书宜更远。远才能做到笔画长、大，近则可使笔画分布均匀。

执笔须坚，运笔须疾，笔法须活。

二　指法名目

这一节是说执笔时指的形态。前人叫它作"拨镫法"，一说执笔要像善骑马的人仅以足尖踏马镫，一说执笔要像指尖拿东西一样去挑拨镫心。

擫： 大指上节端用力与食指擫笔。

压： 食指压笔亦用指尖。

钩： 中指尖钩笔。

贴： 笔管贴着名指爪肉相接的地方。此指运用得好，字没有不精的。

辅： 小指紧靠名指后辅助名指。

三　指法运用名目

这一节是说手指运用的方法。一般地说，小字运指，中字运腕，大字运肘。这是因为一寸以内的小字，运用指掌即可；一寸以外的大字，则需兼用肘腕之力。指法运用名目如下。

推： 名指从右平推至左，横画起势用之；从下直推至上，直画起势用之。小指辅助名指亦起推的作用。

揭： 名指爪肉相交处抬笔管向上。

抵、拒： 名指中指要协同作用。名指揭笔时用中指节制名指，中指钩笔时用名指节制中指。

导： 小指引导名指使笔锋右行。

送： 小指送名指使笔锋左行。大字须用全身之力送之。

卷： 笔笔相生，笔意连属，其势卷动旋转像打圆圈那样。懂得"卷"则字没有不一气贯注的。

拖： 五指齐用力向下或左行。

曳： 拖与曳近似。曳法不用顿跌，但又似勒意和挫意。捺法先抑而复曳。

捻： 捻者乃用笔之机枢。谓用手指搓转笔管，如户枢之转。写字贵活，不但字形要活，字的点画也要活，懂得"捻"笔方能做到。

四　肘腕用法

大字推、送，须用肘腕之力。但具体运用则有悬肘、虚肘、悬腕、虚腕等区别。

悬肘： 大字用之。

虚肘、悬腕： 中字用之。

虚腕： 小字用之。写小字时执笔近笔头，要求肘腕不着桌子，似虚其中。

五　指腕形势

名指揭上： 作仰画及竖画之起笔至上半截用之。

双指钩下： 谓名指与中指形势。作直画力行时用之。

斜指抬笔： 挑笔用之。

右揭腕指左斜： 小指与腕向左下行笔轻挑而出，撇法用之。指法之"卷"其形势亦如此。

左揭腕指右斜： 双钩执笔用力抵拒，背抛、曳法用之。

六　笔管形势

正直： 起笔、收笔及准备写字时的笔管形势。及至运笔写字时，上、下、斜、侧，惟意所使。写完后笔处静态，笔端直如引绳，这就叫作"笔正"。

向上： 名指揭上，笔管下节随之而上。

向下： 双指钩下，笔管下节随之而下。

向上左斜： 直画须推上，笔管下节向上左出作斜势落下。有的横画须右边粗或左边粗的，笔管也要先斜而后落。

向左下斜：撇至末锋卷处，笔管斜而向下。

向右下斜：字的收笔有用此势的。目的是使笔画和字之中心部分相呼应。

七　笔法名目

这一节是讲笔画已经着纸时，运笔所出现的种种变化。这些变化都有迹可循。

提：顿后必须提，蹲与驻后亦须提。提者将笔提起，以减经顿及蹲、驻的程度。先有按笔后有提笔；提笔的轻重亦看按笔的轻重，提与按是相辅相成的。

转：围法也。用笔要有圆转回旋之意。

回：笔锋欲左要先右，往右要回左；直画上下亦然（即欲上要先下，往下要回上）。

顿：力注笔尖，透入纸背，笔重按下。

挫：顿后将笔管略提使笔锋转换方向离开顿处。凡转角及钩用之。挫要掌握分寸，过则笔画脱节，不及则气促，转折不自然。

蹲：用笔如顿，但不重按。

驻：不可顿，不可蹲，不得驻，不得迟涩审顾，而行笔又疾，这就叫驻。凡勒画起止用之，平捺曲处亦用之。力聚于指，流于管，注于锋，力透纸背者是顿的用笔；力减于顿者为蹲的用笔；力到纸即行笔者为驻的用笔。

抢：笔意与折同。折的分数多，抢的分数少；折的分数实，抢的分数半虚半实。圆蹲用直抢，偏蹲用侧抢；出锋用空抢。空抢是要求折势在空中完成。笔干则用折笔，笔湿则用抢笔；笔干用实抢，笔湿用空抢。

尖：用于笔画的承接处。

搭：笔锋落下也。凡字中上笔带起下笔，上字带起下字者用之。

侧：笔法运用中，侧势占了一半。如横画直画起笔成点即用侧法。

衄：笔既下行又往上叫衄。与回锋不同，回锋用转笔，衄锋用逆笔。

过：十分疾过。

纵：笔势放开，即所谓大胆落笔的意思。学李北海书则知操纵之法。《书谱》说："既知平正，务追险绝，既能险绝，复归平正。"

劲：善用纵笔必以劲取胜。因为纵笔而又能做到劲健，笔画才坚实。

打：空中落笔。

战掣：初学书者，提笔活、蹲笔轻，则肉圆；年纪大了，提笔紧，行笔过程中又着力，则肉战掣，其笔画如万岁枯藤。山谷书多战掣之笔，今之学者皆矫揉造作而成，不知是否用力太过缘故。

出锋：正楷用秃笔作书，这是荒谬的。唐宋碑刻无不锋芒锴利。运用此法，运笔要求斜正、上下、平侧、偃仰八面出锋。这样才能使字筋骨内含，精神外露，风采焕发，奕奕有神。

沉着：诸法纯熟，笔画准确无游移，方能用笔沉着稳准。所谓笔画如刻，结构如铸，间用干笔如抽茧丝。惟知篆隶笔法，方能对此有所理解。

洁净：笔画如皓月经天，无纤云蒙翳那样洁净。学书从颜柳起手，参以欧虞，自然得到。

疾涩：运笔时宜疾则疾，不疾则失势；宜涩则涩，不涩则浮滑。疾、涩在心中，却体现在字的形体上。得心应手，自能妙出笔端。

跌宕：熟极而化，方能跌宕。此境不可强求，否则不是浮滑率易就是怪僻无度。

丝牵使转：丝牵与使转不同。丝牵有形迹，使转无形迹；丝牵为有形之使转，使转为无形之牵丝。

渡：一画方完即从空际飞渡以成二画，这就叫渡。这样写出的字，笔势才紧凑遒劲。所谓形现于未笔之先，神留于画之后。

留：笔画既驻了，要有收的笔势；笔锋出完了，要有延的笔势。这就是展不尽之情，蓄有余之势的意思。米老说，无垂不缩，无往不收。

八　用墨

写字的墨浓淡要适当。墨色淡了则伤神采，太浓则滞笔锋。

研墨，要研磨得恰好可以适用；过研，则墨干燥而滞笔。

东坡用墨如糊状，说是要湛湛如小儿的目睛才好。古人作书没有不用浓墨的。一般是早晨起床后即磨墨汁升许，可供一日之用。用的时候要用墨华而把余渣弃掉，所以墨色精神焕发，经数百年而墨光如漆，余香不散。到董文敏才以画法用墨作书。初觉气韵鲜妍，久便黯然无色。然董文敏着意之作，未有不浓用墨的，观者没有发现罢了。

行草用墨与楷书不同。《书谱》云："带燥方润，将浓遂枯。"《续书谱》云："燥润相杂，润以取妍，燥以取险。"这都讲的是行草的用墨。

第二章　点画全图

一　起手诀

　　小学生作书，先要练习指腕运用的种种方法，然后学点画体势，要求做到所写点画笔笔都有准绳，然后再学习偏旁配合诸法，最后学全字结构。书法虽然是小道，但亦有规矩可循，故要求循序而进，不能躐等。

　　初学可用粉版逐笔双钩刻上，学习时先看清笔意，然后用廓填法，用淡墨水填写。用淡墨水写可以辨明笔画的轻重顿挫。图中有圈，圈又分大小，以区别顿驻用笔的轻重变化。

　　初学不妨笔画有棱角，故图中间集欧体笔法，使之有规矩可循。待掌握规律后，灵活运用方法，去方就圆，自能出入晋魏。这也要看不同人的努力了。

　　初学宜写大字，不要一开始就写小楷。因为从小楷入手的人，以后作书并无骨力。小楷之妙，在于笔笔既要有笔意又要有笔力。初学者是一时难以做到的，故宜先从径寸以外的大字入手，写时要对每一笔画送足气力，使笔笔都有准绳，然后逐步将字收小。古人作书多先从点画及偏旁入手，研究熟习以后，再学结字，就是先掌握准绳的循序渐进的方法。

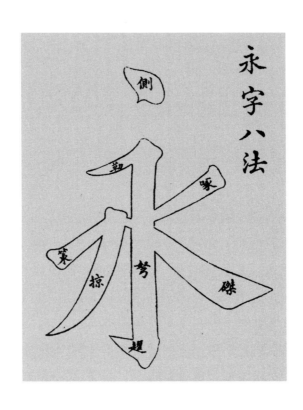

二 平画法

平画法横画须直入笔锋，学横画先下笔成点，而行也。
永字八法之勒。

（一）折起　　（二）衄落　　（三）成点　　（四）提走
（五）力行　　（六）驻挫　　（七）顿围　　（八）提收

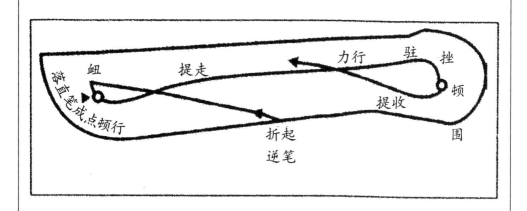

衄音忸，挫也。画中加黑线，以明笔意，下仿此。
成点后，转笔顿行。两端有O，顿笔也，下仿此。

左尖

画有宜用左尖者，凡接左向
左处用之。如寸、才之在右
旁，是也。

右尖

画有宜用右尖者，凡向右让
右处用之。如木、手之在左
旁，是也。

勒

勒意

斜指抬笔，笔管不得过直。
勒意首尾俱低，中高拱如覆舟样。
"八法"论曰，勒常患平。
平如万斛舟之平稳，勒如轻舟疾过。
大约字之画多者，必用勒画，
如"书"字有十画，不可概用重笔。



直画法直画须横入笔锋，直画起笔处不用力。
虽极短，不得直。永字八法之弩。

（一）侧起 （二）衄落 （三）成点 （四）顿下行

（五）提走 （六）力行 （七）顿轻 （八）围满

（九）提挫斜 （十）衄 （十一）重顿足 （十二）提

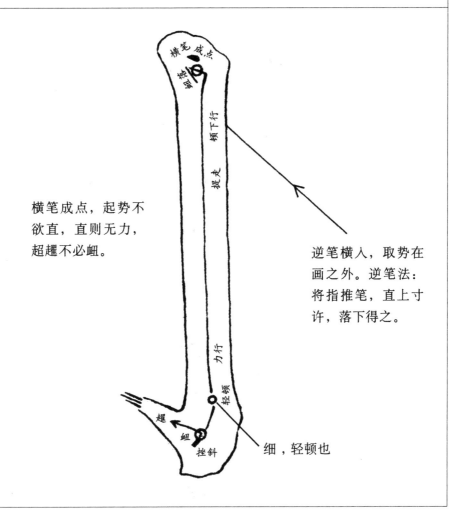

横笔成点，起势不
欲直，直则无力，
超趯不必衄。

逆笔横入，取势在
画之外。逆笔法：
将指推笔，直上寸
许，落下得之。

细，轻顿也

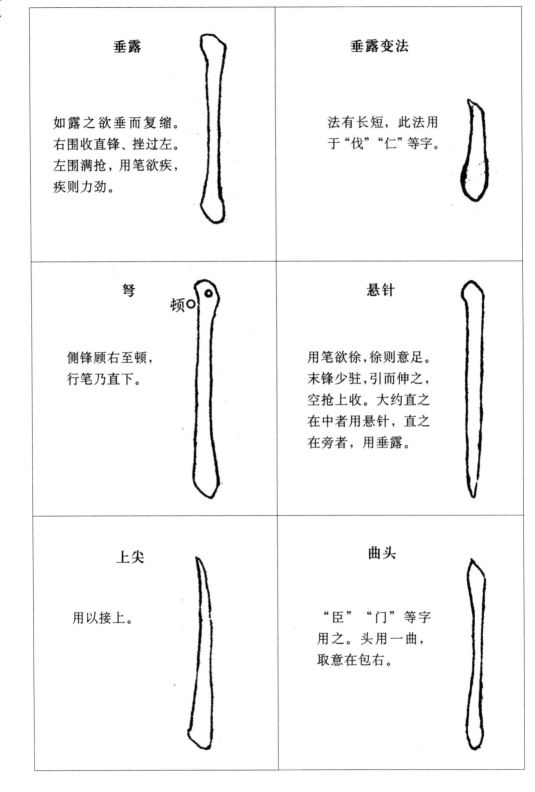

垂露

如露之欲垂而复缩。
右围收直锋、挫过左。
左围满抢，用笔欲疾，
疾则力劲。

垂露变法

法有长短，此法用
于"伐""仁"等字。

弩

侧锋顾右至顿，
行笔乃直下。

顿

悬针

用笔欲徐，徐则意足。
末锋少驻，引而伸之，
空抢上收。大约直之
在中者用悬针，直之
在旁者，用垂露。

上尖

用以接上。

曲头

"臣""门"等字
用之。头用一曲，
取意在包右。

直分五停

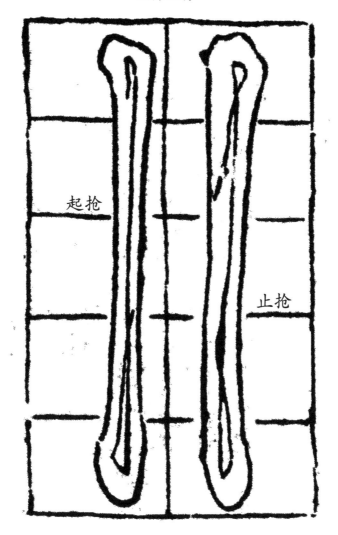

侧抢，或左或右，随笔意之向背。

由上而下，则笔到下画尽处，又须逆回向上，

一去一来，皆有两到。平两画用意略同，图见上。

凡直画先看字势向背所宜。

逆抢笔锋用力少驻，而下行则直。

背在右者为努。

"申"字中竖则努而悬针也。

"事"字中竖则努而随超也。

向则努而向也，背则努而背也，非另有一笔。

点法　永字八法之侧

（一）侧起　（二）蚪落　（三）驻　　（四）挫

（五）蹲　　（六）围转　（七）蚪顿　（八）出锋

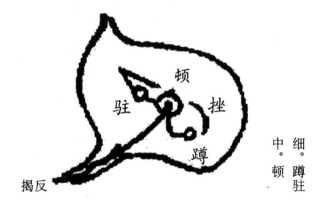

驻　　顿
　　　挫
　蹲
揭反

细。蹲
中。驻
顿

锋向右而势向左，按笔收锋，
在内而出之。
八法第一笔，所谓侧不愧卧也。

点意	点拖
反揭侧下，其笔墨精，中坠徐徐，反揭出锋，宀头用之，避其旁点。	点拖无势，亦不顾右，可偶一用之，以避章法之相类。

向左点	向右点
点后向左一拖。	收笔围转至左，又从尖头出去。
直点	**两向点**
如小直。	"心""以"等字，中一点用之。 其法先一点，后缩上一挑。
长点	**左顾右盼点**
"不"字用之。	略同直点，笔意稍横。
曲抱点	**钩点**
"戈""尤"等字用之。	点带钩以束其右，厶等字用之。

平点 势平 "忄""斗"用之。	**向上点** "冫""忄"第一笔用之。
带下点 首点带下，次点接上带下。"冬""寒"用之，水旁上二点亦用此法。	**挑点** 水旁末笔。
三点水偏旁 下点之超锋，应上点之尾点，分阴阳向背，有上下相承之意。	
微点 "木""衤"等旁，末笔用之。	**啄点** "曾"头用之。

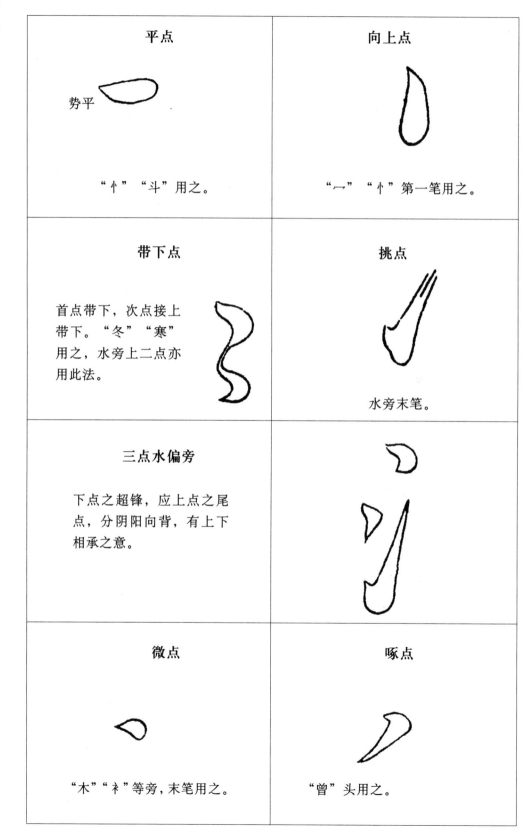

开三点	合三点
中点用带，"雨""恭"等字用之。	两旁，如"曾"头中用带。
背四点	聚四点
左右相配，"泰""羽"等字用之。	上点似横撇，冒下三点"舜""受"等字头用之。

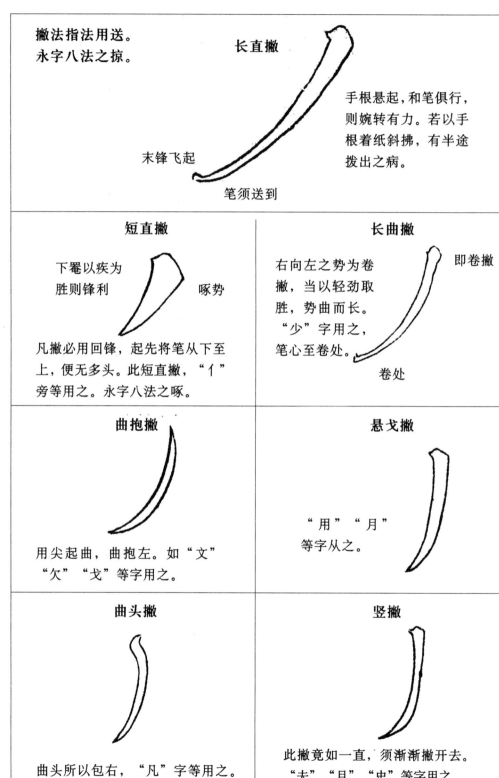

撇法指法用送。
永字八法之掠。

长直撇

末锋飞起

笔须送到

手根悬起，和笔俱行，则婉转有力。若以手根着纸斜拂，有半途拨出之病。

短直撇

下毫以疾为胜则锋利

啄势

凡撇必用回锋，起先将笔从下至上，便无多头。此短直撇，"亻"旁等用之。永字八法之啄。

长曲撇

即卷撇

右向左之势为卷撇，当以轻劲取胜，势曲而长。"少"字用之，笔心至卷处。

卷处

曲抱撇

用尖起曲，曲抱左。如"文""欠""戈"等字用之。

悬戈撇

"用""月"等字从之。

曲头撇

曲头所以包右，"凡"字等用之。

竖撇

此撇竟如一直，须渐渐撇开去。"夫""月""史"等字用之。

短回锋撇

两撇不可一概出锋，故首撇先用回锋，如"多""冬"之类。

长回锋撇

长撇有不宜出锋者，用回锋，如"破""朋"之类。

上尖撇

上用尖起，所以接上。"广""皮"等字用之。

兰叶撇

撇有宜以尖接者，如"未""束"之类。

平撇

取势先从尖处起，便不垂下。"千""重"等字用之。

三曲撇

竖捺 谓之纵波

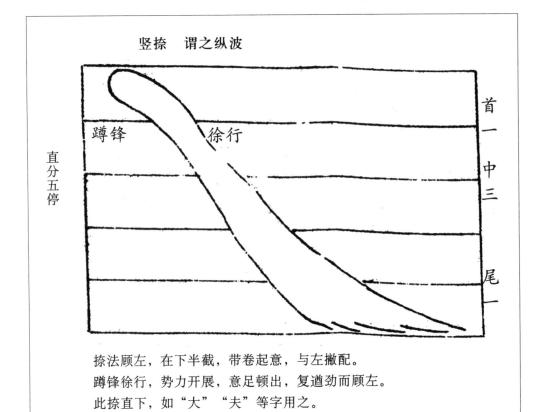

直分五停

蹲锋　徐行

首一中三尾一

捺法顾左，在下半截，带卷起意，与左撇配。
蹲锋徐行，势力开展，意足顿出，复遒劲而顾左。
此捺直下，如"大""夫"等字用之。

平捺 谓之横波

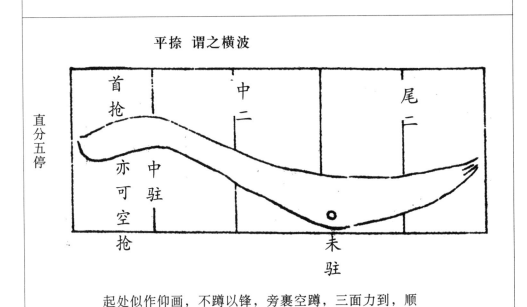

直分五停

首抢　中二　尾二

亦可空抢　中驻　未驻

起处似作仰画，不蹲以锋，旁裹空蹲，三面力到，顺
指欹下，力满微驻。仰出三过，笔中又有三过，如水
波之起伏。平捺载上，"辶"等用之。

侧捺

既不若平捺之载上，又不若竖捺之趣下，侧在中间。"是""定"等字用之。

反捺

凡字有两捺者，一用反捺，如"途""逾"之类。

曲头捺

"又""人"等字用之。

短捺

捺短而势曲，"以""敛"等字用之。

金刀

直出如刀削。

漫游鱼

平挑

凡挑必有两角，其第二角
尤须显出，所以足其势也，
此挑势平。"土"旁用之。

长曲挑

长以接右，曲以补空，
"氏""衣""民"等
字用之。

横挑

此挑势横，"扌"旁等用之。

微挑

此挑不用两角，
"浙""迎"等字用之。

钩法　　永字八法之趯

长钩，即趯也。法已详直画图内，止匕论出三角法。王虚舟肜生论欧阳公书法，点画俱示棱角，以便初学也。得法之后，去方就圆，亦易易耳。

钩凡三角，要在中间。向右一宕，得了第一角；次向下弯，然后缩笔向上，左踢出，连作三笔写出。

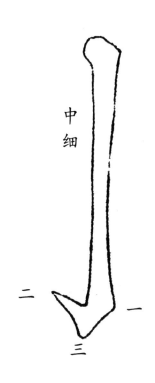

中细

二

一

三

平钩	横钩

即横戈

此钩向下。

此钩向里。

右昂取势

"及""阝"等用之。

钩弩

背抛

上面转角，须
出中间细宕。

反振钩

此钩先向右反，振起。"犭"旁
用之。

向右钩

此钩必先向左一宕，
宕得出，方超得进。

直藏锋钩

钩有不宜出锋者，须
藏其锋，如"林""梧"
之类。

平藏锋钩

浮鹅，有不
宜出锋者，
亦用藏锋，
如"流"
"此"等末
笔用之。

即浮鹅

托钩

上面字多者，末钩须托住，
如"宁""亭"之类。

圆钩

此钩一路圆转，"阝"旁等用之。

长曲钩

势长而曲。"子""乎"等字用之。

浮鹅

细

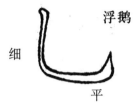

平

中必细，下必平，三角包满。

二王浮鹅，便一路圆转。

包钩

此钩包左。"力""匀"等字从之。

戈

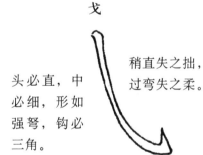

头必直，中必细，形如强弩，钩必三角。

稍直失之拙，过弯失之柔。

斜钩末重

斜钩末轻

九 接笔法

凡字中左与右相接，上与下相接，必有一定之处，
所谓斗榫接缝也。接处多用尖笔。

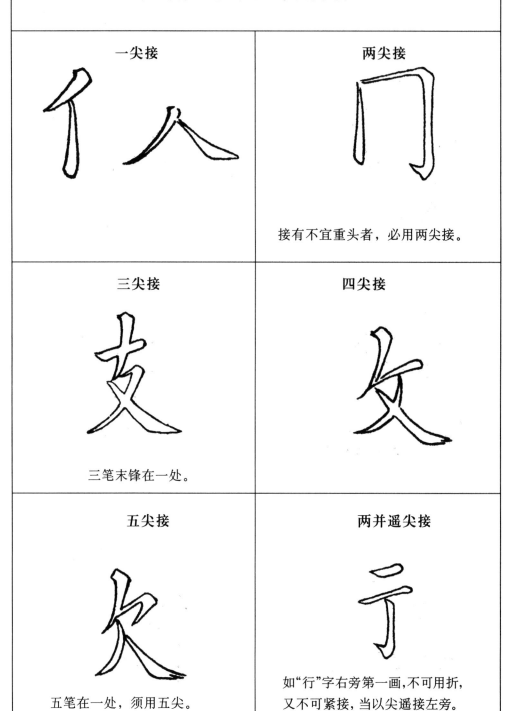

一尖接

两尖接

接有不宜重头者，必用两尖接。

三尖接

三笔末锋在一处。

四尖接

五尖接

五笔在一处，须用五尖。

两并遥尖接

如"行"字右旁第一画，不可用折，
又不可紧接，当以尖遥接左旁。

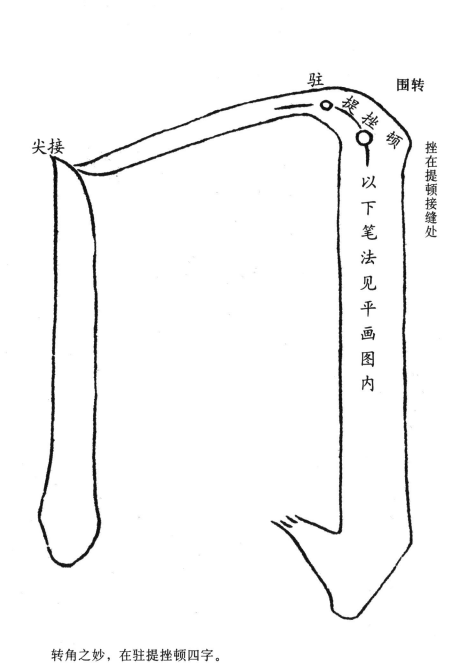

围转

驻

尖接

提挫顿

挫在提顿接缝处

以下笔法见平画图内

转角之妙，在驻提挫顿四字。

又以仰笔覆收意。转笔至顿亦妙。

笔之轻细者为阳，粗者为阴，一字有两直者，宜左细右粗。

笔意　笔画乃精神之表现，并非死板呆滞之物。故单
画则娉婷有致，多画则顾盼有情。务使其互相对待，
互相关联，如家人相聚，老安少怀，如朋友相会，握
手并肩。是在相其字体，酌其笔意，随机应变，未可
胶柱而鼓瑟也。约而举之，有如下式。

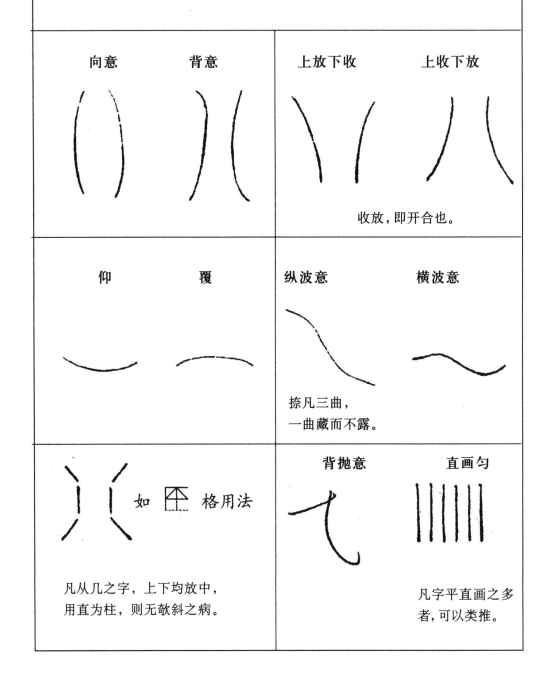

向意　　　背意　　　上放下收　　　上收下放

收放，即开合也。

仰　　　　覆　　　纵波意　　　横波意

捺凡三曲，
一曲藏而不露。

如 🔳 格用法

背抛意　　　直画匀

凡从几之字，上下均放中，
用直为柱，则无欹斜之病。

凡字平直画之多
者，可以类推。

平画匀

凡平画先学匀，再求错综变化。

斜钩意

笔当
疾遣

两笔相借以
取势也。

凡 之类，
笔意用法略同。

折意　意

策掠意连。

啄用卷，
与波首连。

撇捺相应

迹虽不连，神气相接，形势相对，
笔法相生，如人手足，如鸟舒翼。

彳意　亍意

平两画意

一画由左而右，笔到右画尽处，
略一停顿，周回到左，然后转
出第二笔，所谓两到。

平三画

上仰下覆中用勒，以接上起下。

川字

左右用背意，中直如行画，
或用向意中用带。

字之有病，大家不免。初学不由规矩，往往满身疾病，不可救药。今兹所举，不过一斑，随时注意，有则改之，无则加勉，瑕疵既去，则完璧可期。

《多宝塔碑》，平画住处用点。	《多宝塔碑》，宝盖用点。	柳散水第三点	落肩脱节
			接不用尖，以致开口。
牛头	鹤膝	鼠尾	蜂腰
竹节	折木	棱角	柴担

第三章 分部配合法

作书有逊让覆载诸法，都是就字的全体来说的。然其用意先在偏旁。不同的字有不同的偏旁。同一偏旁亦因不同的字的两旁结构不同而产生许多变化，因此对分部配合诸法须要活用。特别是用于简化字，偏旁的屈伸长短布置之法更要灵活运用，要掌握其规律。本章偏旁皆从古帖中来，但又不是完全的楷书法，有的带有行书意味，然其理通，学者熟记，当是学书的一条捷径。

清杨沂孙书说文解字部首

大概中间字多者宜开，字少者宜窄。

相接处宜密。右多者撇，尾忌长；右少者撇，横而尾长。

行

首撇平而直用回锋，次撇曲而长出锋，次撇之起头，顶首撇中间。

右钩有一直，故左撇亦带直相映。

点挑相应，神气一贯。

源 清

右边字少者宜长，右边字多者宜短。

两点直下，微作拗势，下点作垂露意。

口

"口"在下者左略长，以见柱右平载上。

若

"口"在旁者缺一角，以让右。 唯

中小直，既要接左，又须起上。 别

"力"在下者，宜阔而短以载上。 劳

"力"在右者，宜长而狭以抱左。 勤

中撇悠扬。 切

"山"在上者，左右须收束向里。 岁

"山"在旁者，缺一角以让右。 峥

"山"在下者，左宜出以载上。 出

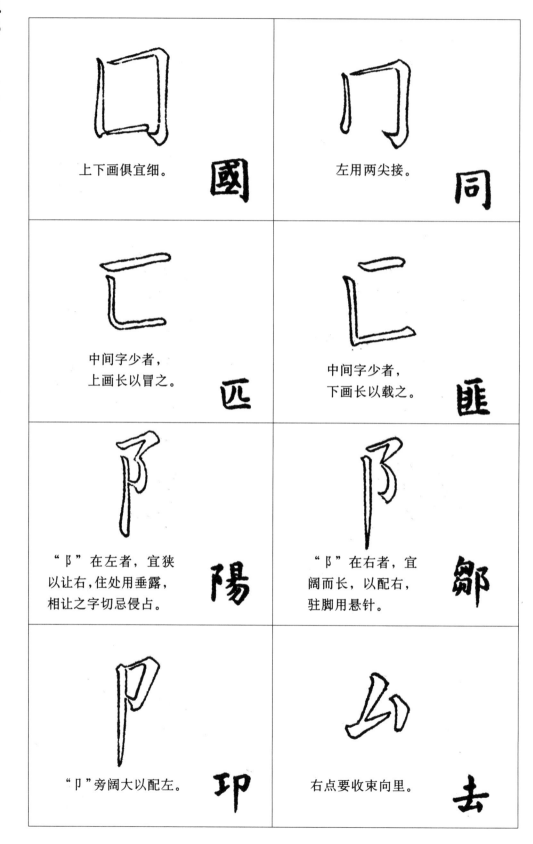

上下画俱宜细。

國

左用两尖接。

同

中间字少者，
上画长以冒之。

匹

中间字少者，
下画长以载之。

匪

"阝"在左者，宜狭
以让右，住处用垂露，
相让之字切忌侵占。

陽

"阝"在右者，宜
阔而长，以配右，
驻脚用悬针。

鄒

"卩"旁阔大以配左。

卯

右点要收束向里。

去

画用右尖，
避挑起起重也。

地

首画两尖，中用小勒。

理

画左尖长以冒下，
下撇亦以尖接。

康

撇带直，以藏点挑。

痴

首撇用回锋。

夆

两撇不可一顺，故第
一撇用兰叶，第二撇
用卷势，且次撇收藏，
让前撇与捺相应。

夏

点头掩首撇之锋。

列

首笔之起，与挑脚齐。

孙

挑左宜以冒，
下撇尾亦用长。

两撇尖起以接上，
下脚须配齐。

钩用反势，便挽得住。

画右短以让点。

撇头直撇，尾短藏，
右点曲抱，下钩平。

撇尾短点须藏。

瓦中二画，化为点
挑。变体作瓦，左
末竖藏撇内。

右钩须与左点相配，
故钩锋向下。

左撇作一弯，
以配右钩方得齐平。

下截字多者，
将四点藏于一头之上。

首画两尖中四点，
要相应而不相碍。

此减写法。

中点带直，
方能补其空处。

左右须紧抱。

钩贵下长，
左右相配。

左点亦长以配右。

撇从右起，须用尖笔。

财

上画与左撇用两尖接，撇亦带直。

居

上带平，
左第一撇须带直。

房

右多一点，故左
点要长，将右中
一点细藏。

恭

下三点左右相向，
中则短藏。

巡

左直向左，中直
作一曲向右，此
变法也。又减写
法圣。

巡迤

巾在下者，
左右须相配。

常

巾在旁者，左直微
长，右钩微短直画
中间要细。

帆

首撇长而左挑出，下撇则短藏，三点左右相向，中用直点，以还本体。

"糸"在脚者，上撇要短细。

上撇首短，下撇首长，仍藏三点，一路向右，此乃变法也。

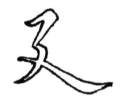

起笔尖长以冒下，中用两尖接。

上边字多者，点与捺俱侧。

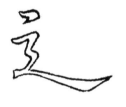

"辶"中曲忌断，上边字少者，点与捺俱平。

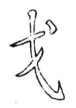

"戈"有不宜开者，须直下以靠左。

头必直，中必细，点抱一画之头，撇亦曲抱向里。

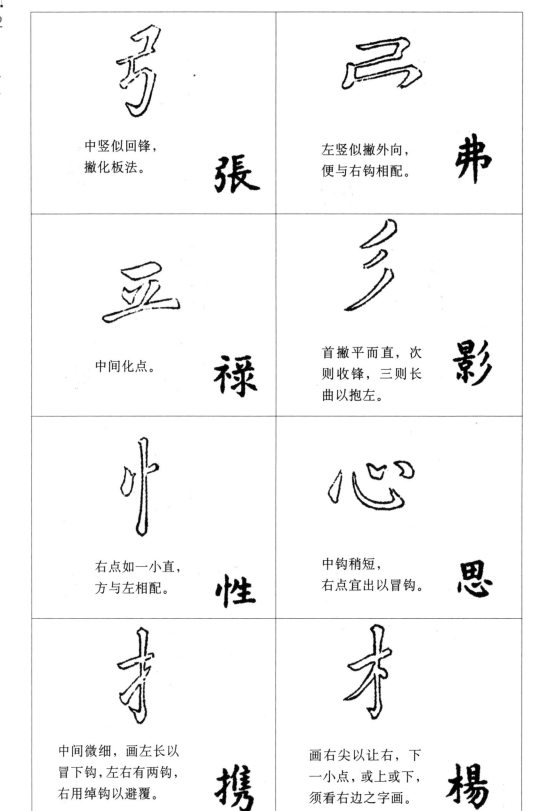

中竖似回锋，
撇化板法。

張

左竖似撇外向，
便与右钩相配。

弗

中间化点。

禄

首撇平而直，次
则收锋，三则长
曲以抱左。

影

右点如一小直，
方与左相配。

性

中钩稍短，
右点宜出以冒钩。

思

中间微细，画左长以
冒下钩，左右有两钩，
右用绰钩以避覆。

携

画右尖以让右，下
一小点，或上或下，
须看右边之字画。

楊

两木不宜重钩，
左须藏其锋。

五尖接撇包，
右捺舒，使意足。

四尖接下，撇须宕出，
意在抱左。

三笔在一处，
用三尖接。

两撇尖锋相接，次撇
宜细而直，以让左也。

首点向左而长，
撇用斜悬针。

上撇冒下捺，
与中直相接。

首画左长，中二
小画，上短下长。

月

右直微长，左挑微出，
中画化为点，亦忌板。

時

月

勝

有用斜者

中二画化为点挑，
方能向右。

左右两点相向，
中二点两向作带意。

燕

三点向右，
右一点向左。

然

气

中间竟作一平点，
不呆板。

氣

几

中间字多者，
撇与钩，微直下。

鳳

几

中间字少者，
撇与钩俱平。

風

引

左边俱要收束。

漿

中撇宜直，
三点攒一处。

右边火字，左点作两
向势，便能联络。

左作点挑，亦一法也。

上下俱开，
中间须收紧。

二王爿法，一点向上，
直后挑。

左作一直一挑，"壮""状"
等字用之，以配右也。

撇尾不宜长出。

上画左尖，以点接住。

中"二"直化为
点撇。

盖

两小画向上，切不可
平，砍其冒下也。

草

竹

左点向右，右作一撇向
左，是一气，且不碍下。

箴

"田"作偏旁甚板，
作斜势以活之。

畴

酉

"酉"旁甚板，将下一
画作一挑以向右。

酌

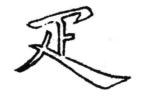

中间"卜"宜细，
下撇紧从中出。

楚

走

变法

赵

画右俱短，便已让右。

撇捺冒下，
上边笔画须配合。

祭

左撇尖细，右撇要藏。 被

中点末用尖，下钩亦以尖，接气贯，而接脉亦清楚。 務

上撇要平，
画左长以冒下。 種

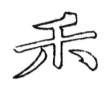

左撇右捺，
与直相悬，欲其清也。 香

画左长以冒下撇，竖即让点，部位点，须善藏竖意，仍对上点。 襟

右点尖长，以联上下。 端

画左长以冒下，
左撇不宜长。 精

中直要细，下截用笔向左宕出，捺之起笔，与直相接。 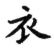衣

上画两尖，勒画也。

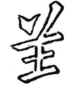

左点长以配右撇，上画长以冒下，曾头亦用之。

两撇直下，点小而藏。

次画左宜长而曲，右宜短而细。

画左尖长，以冒下挑。

画左尖长以冒下，左直出头以接之。

下点在两笔接缝中。

直之上节曲，头起即向左宕，用笔稍重，至下节笔轻带出一挑，须长而曲。

直头一曲，所以包右。

中"二"画化为点撇，便觉灵活。

上画长以冒下。

左右全不相顾，将一点长出，以联络之。

右撇要短，捺与直宜相连。

"见"字在右旁者，撇须偏左让右，下钩进步。

中"二"点若断若续，右挑宜出。

首撇左长以冒下，中画作微挑向右。

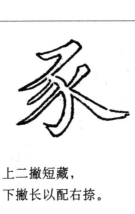

上二撇短藏，
下撇长以配右捺。

上直要短，左撇之
头须长出以包右。

家

虎

下点要长。

"贝"旁在左者，
下撇宜长，一点宜短。

虬

则

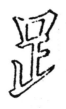

"口"字下画，左微出
以冒下，中小画略上，
右撇在隙中得舒展。

左点要长，右点竟微
向左去，次撇要短藏。

路

豹

"页"旁在右者，
撇宜短，点宜长。

末一画左边要长，右要
短而尖，便向右而让，
右相让之法，无过短小
闪藏，先预留地步。

顺

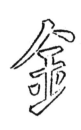

中直不宜出头。

银

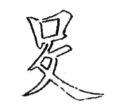

中多一撇，以联上下。

穀

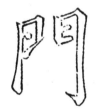

"门"左宜斜，"门"右宜整，"门"左宜润而短，"门"右宜狭而长。

开

左直长而向右，中直细而向左。

锥

首画左尖，中用勒画，三用回锋，首画长以冒下。

春

中画要细，下画右要短而让右。

鞠

上撇直下，与一直相对。

朝

将上直粘连"口"字，便与下相接。

韬

"羽"在右旁者，
中左用一直一挑
以收束。

翔

"羽"在下者，
左微短而右微长。

下点小而藏。

飲

下钩接中直起，
便能藏得"么"字。

二点向右，
右作一撇向左。

愛

点撇宜开，
首画短，次画长。

"羽"在上者，
左长右短。

習

右用二撇，减其一
直，是省笔也。

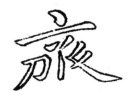

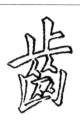

中间须叠得紧，画左长以冒下，右直收东。

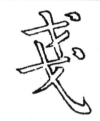

上"戈"稍直，或作反势，便觉宽展。

首撇左长以冒下，下四点紧攒。

首画宜短，左右方能紧凑，且让两"糸"出头。

中二撇一短一长，一收锋，一出锋。

左作点挑，右作两点便活动。

中"白"字为柱，左右靠之，右末一点须带下。

左右须配匀，中宜长。

上钩化为点，
便不散开。

下钩尽往左去，
切不可碍中间地步。

首点向里，末点向外，
钩须包二点。

此是正法。

下竟似"舟"
旁，此变法也。

右钩缩而藏，
方不碍右。

左减一点，便能向
右，且不碍下，所
谓上亦宜相让也。

中画放长，
所以顾左顾右。

中间如"必"字
写法。

点上长，
　撇下长，中间紧叠。

下本三平，中一直
作柱，左右配齐。

第四章　全字结构举例

横多则分仰覆，以别其势。

竖多则分向背，以成其体。

整顿精神，正其手足，先学形势，须令似本，尺寸规矩，心眼准程，八面照应，不得重改，点画精神，向背分明，中正揖让，立定间架，布置停匀，一气贯注。

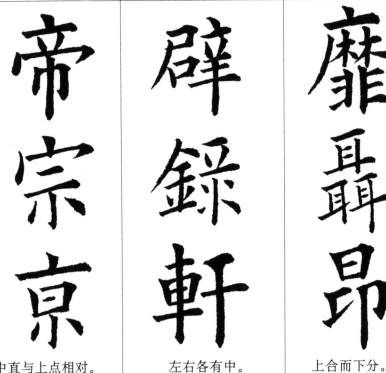

中直与上点相对。　　左右各有中。　　上合而下分。

上分而下合。　　中合上下分。　　中分上下合。　　三并。

六竖分向背，
以避算子。

四撇须变化。

三点要变化。

一撇一竖，
左舒右缩。

木左右两点要
对称。

左缩右垂。

横面上仰下覆。

画短而撇斜硬。

三撇下撇之首
对上撇子腹。

左点向里，横戈齐平，
勾向内收，第三点不
可过低，与第一点相
呼应。

画要长，撇要婉转。

林

笔画重复并列的要紧缩某一笔画。

十

横画较直画长。

七

横面较长宜斜勒取势。

也

横面斜策取势。

無

四竖上开下合，四点上合下开。点分向背中两点带过，两旁分"八"字。

畫

疏密停匀，照应为佳。

口 日

一横一直须紧密，相接方能上乘。

遠 遝

凡"辶"里须上大下小方能相称。

右旁短直要与
左直相呼应。

偏碍的，用屈钩，
去避它。

三画中，上仰、
中平、下覆。

两竖要呼应。

横画稍短。撇画上直，至下方
婉转向左撇出。横画下撇捺两
笔须对称。

中三画须有变化，并且不得与
右竖相连。日、月等字俱不得
与右竖相连。

撇与竖要相背。

中竖直，左右两
竖相背。

中两竖直，左右
两竖相背。

笔画少的要有舒
展的笔画，如撇
笔是也。

馬烏

馬

屈钩笔意须包住。

歹戋

刖幾

偏侧随字势变化。

用周

撇画首尾向外，直钩首尾
向左。中实、左右虚。

矢莫

下画宜长，撇宜短，以点
配长。

固國

左直首尾向右，右直首尾
向左。

恖思

心在下者宜宽以应上。

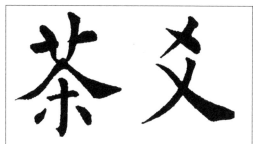

"爻"字上捺留，下捺放。"茶"
字下捺留，上捺放，以示变化。

两撇中，第一撇须长而斜硬，
第二撇须短藏而婉转。

撇字体右长者，中间的短画不
宜与右竖相接。

撇笔须婉转而斜硬。

由竖转踢，转笔处须宕出。"民""氏"二字，左踢须长以与右
斜钩相应。"长""良"二字，左长踢则与右捺相应。

四　皿

四竖上开下合或上合下开。

東　来

泉

竖宜用钩以
接上。

寳　宮

上要宽以冒下。

道　監

下画或捺俱长以承上。

心　水

州　求

笔画形断而意连。

屋　老

庶　少

撇笔都宜长。

黍　委

上下撇点有阴阳之分，不分
则无上下相承之意。

森　淼

上小，下半左边笔画缩短。

絲棘
羽竹

左边画笔短缩。

棗呂
又昌

上小下大。

上　下

直画宜短，点或横要靠上。

難雖

中直末笔稍向左转，以与左
边相呼应。

月 用 周 國

丹

固

峻拔右上角，抑左、昂右。

味 唯 呼 吸

左"口"取上齐。

囯 自 有 者

左竖短，右竖稍长。

"日""月"不宜正中。

知　和　如　扣

右"口"宜稍下。凡左右字画多少不同者，俱不可勉强停匀。

雲
霞

宝盖之钩如鸟视胸。

蒼
食

上捺用长点。

質

上重下轻。

繁
聲

乎
子

弧钩应平出。

其

其字下两点上合下开。

曾

"曾"字上两点上开下合。

所
井

右宜伸。

介 爪

疏排的字，笔画要开展。

一 乙

蹲笔不可过重。

是 足

"卜"居中，撇须横。

劉

左大笔画细。

敬

左小而画粗。

術 衝

三排的字，居中的要卓然中立不倚。
其左右要有拱揖之情。

蜀 句

里面小字底部与包钩
齐平。

嚮 畱

上下不可平均。

戈 足

横画向上斜。

風
鳳

撒笔停留取势，
弯钩作背抛。

會
金

盖下左右均分。

崇
豈

山头倾斜。

色
九

弯钩宜伸。

貝
育

竖分向背，横分长短，皆俯
仰有情。

成
我

上点可用轻点
也可用啄点。

冠
宅

"宀"头窄小，钩宜短；
下部宽大，仰钩宜长。

騰
施

右宽而画瘦，
左窄而画肥。

経

"纟"让右。

瞻

馥

峰

左边短小，
让右边长大。

扛

江

船

左长又短。

北

乳

兆

左右相背，但
脉络相通，笔
气相连。

淵

榭

假

左中右三平的不
宜勉强使其平
匀，可视情况隐
藏其中之一。

行

水

河

上下不用齐，
齐则板，接笔
用尖。

冈

内

实上虚下。

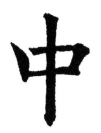

中直为柱，凡字中担力之笔为一字之主笔，称之为"柱"。此笔宜重，如不重者，宜用劲笔。字有一柱的，也有两柱的，还有一笔之中前半为柱的。凡字有两柱的，宜左粗右细，柱在中则中柱粗，余宜细。

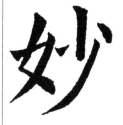

下画为柱，所谓主笔须平，他画则错综用意，方不呆板。

下撇为柱。

道

下捺为柱。

燃

下面左右两点为柱。

柱

以左直与右下画为柱。

水

中竖钩为柱。

書雲

上层为主，下层宜收束。

益盖

下层为主，上层宜收束。

以撇之上，半截为柱。

壽

先求笔画布置均匀，要求错综变化。

畺

用钩笔的屈伸取势。

羕

字有两钩者，须上钩暗，下钩明。

朝

下平

野

上平

支

"又"对正中。

安

"宀"头宜小。

琴谷

两边贵平展，如鸟之双翼。

八小

撇捺点画，笔气连贯，应接有情。

可 于

司

左高右低。

郎 助

即

笔画相互独立的，除注意布白外，笔法要遒劲，笔气要连贯。

雖 餘

機

凡两字合成一字的，要大小宽狭相配，使之相向相让相接，左右回环照。

鑒 駕

繁

三字合成一字的，必须打叠躲闪。

懷 邊

点画繁多可用减笔法。

秘 極

借笔。

習字秘訣

第五章　重定九宫格

　　九宫格始自唐人，以唐人书专重法，而尤注意于结构，遂有九宫之法。其法于每字依其大小所占之地位，界画为九九八十一等分，先于所习法帖上界画以红线，另于别纸界画以相等之线，视帖中字画分数，一一临仿，察其屈伸变换本意，秋毫勿使差失。如欲放大或缩小，亦可应用此法，习字之九宫与帖上之九宫虽大小不同而比例相等。此则大字可促令小，小字可展令大。今习字者已多不用此法，而画肖像用照片放大者，除用放大器外，尚用此法。现市上已有出售明胶制之红线九宫格，因其透明可置于字帖上，免界画红线之劳。

　　九宫格分九九八十一小格，过于细密，易于迷目，用时反多拘执。清蒋勉斋遂为六六三十六格，较为简便。其式如下：

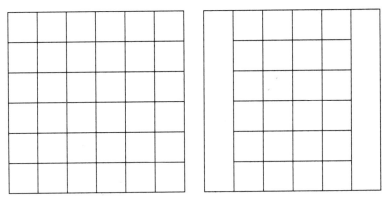

九宫全格　　　　　　　　　　　长字省两旁格

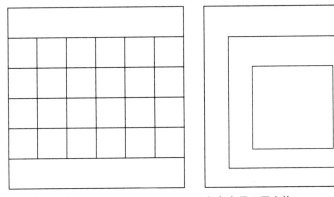

短字省上下格　　　　　　　九宫中得三层方格

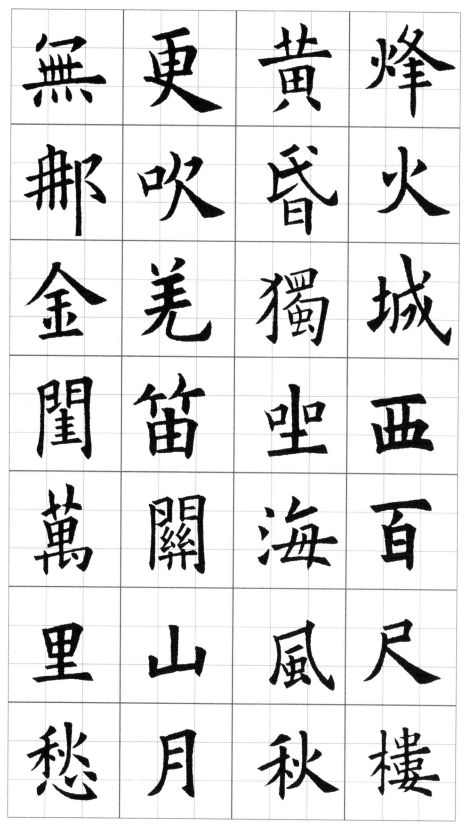

烽火城西

黄昏獨坐海風秋

更吹羌笛關山月

無郍金閨萬里愁

百尺樓

九宫格书法示范 王昌龄 唐 从军行 之一

見	無	夭	海
女	為	涯	內
共	在	若	存
沾	歧	比	知
巾	路	鄰	己

九宫格书法示范　王勃　唐　送杜少府之任蜀州

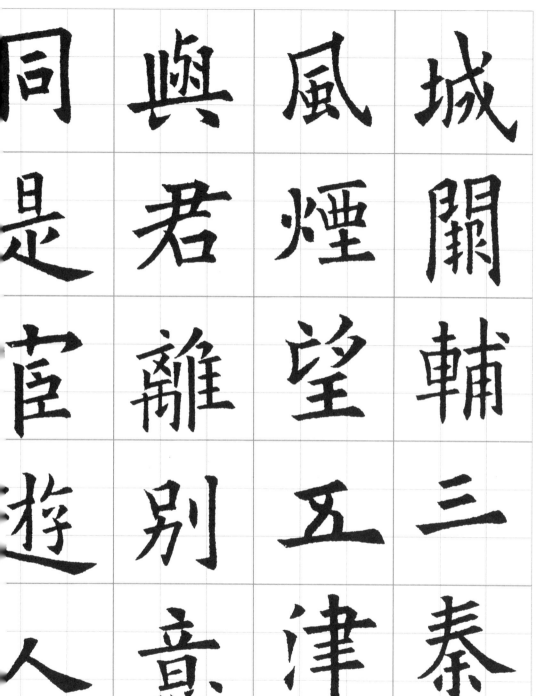

城關輔三秦

風煙望五津

與君離別意

同是宦遊人

必 或丿心	凸 冂凵一	戌 厂戈	右 丿石	交 亠父	止 卜丨一	川 丨丿川
弓 ㇆一㇉	飛 飞丨丷飞	戌 ㇒戈	司 一司丁	片 丿一丨丁	毋 ㇄一	云 二厶
出 ㄩ一凵	韭 目一	屮 丨丨丨	冊 冂卄一	及 乃丿乀 乃字从此	羽 刀刀丷	弗 丨丨弓
垂 丿卄一山	曲 冂卄一	左 丿一ナ工	足 口卜人	王 二一 中画近上	用 刀刂丯	皮 ㇒又丿

寒	隹	門	州	匡	老	兆
喬	女	亦	重	叚	臣	充
無	書	盈	來	亞	市	臼
將	畞	馬	風	長	非	坐

			韋 五口午	火 八人	興 目白六	虜 虍了火	敝 黹八文
			畢 田艹丨	爾 丅网	戠 音戈	肅 聿開	區 品匸
			變 言絲夊	贏 亡羊肌	龍 音㔾	盡 書皿	黽 臼
				學 爻學	聚 丆取乑	鼎 目月片	畾 厂臼田

附：自著学书杂论二十一则

书之法可学而得也。然有非所学而学，有无可学而学，此在法之外也。古今论书者，几数万言，无一相同，要于法中求精，法外取胜耳。篇中又间论隶体，盖章法虽殊，而理则一，亦可以同归互贯云。

字无一笔可以不用力，无一法可以不用力。即牵丝使转，亦皆力，力注笔尖，而以和平士之，如善舞竿者，神注竿头，善用枪者，力在枪尖也。

布白有三：字中之布白，逐字之布白，行间之布白。初学皆须停匀，既知停匀，则求变化，斜正疏密，错落其间。十三行之妙，在三布白也。

一字八面流通为内气，一篇章法照应为外气。内气言笔画轻重肥瘦，若平板散涣，何气之有？外气言一篇有虚实疏密管束，接上递下，错综映带，第一字不可移至第二字，第一行不可移至第二行。

学书先识篆书，但真书近篆者少，近隶者多，而行草俗体，犹或出焉；于是有尊崇篆体，浅薄隶书者。岂知颜鲁公得礼和碑之雄劲古拙，褚河南得韩勒碑之纵横跌宕，隶体笔法实开真书之秘钥乎。

汉碑笔法无一相似，学者摹仿，可各从其性之所近，至结体唯求正当，不可杜撰。文待诏作隶，任意屈曲，但求平满，宜今人以篆体楷书，杂作隶字笔法称能事也。

战国　石鼓文

汉　张迁碑

学琴得之海上，参禅得之屠门。既得以后，无法非实，无法非空；实处习空处，悟到得悟境，触处天机，头头是道矣，岂必人人见舞剑器，闻江水声耶！

学行书可知真书之血脉，不可分为两橛。

今之学董文敏书，以轻秀圆润，自矜神似；不知思翁本领，从沉着痛快中来。其书正阳门、关帝庙碑，全仿北海。又见其临淳化阁墨迹，各家俱备，无美不臻。想至晚年，酬应浩繁，率易落笔，又以画法用墨，暗淡取胜。王虚舟先生云，习董得其皮毛，愈秀愈俗，信然。

隶书体少知其所通，庶免造字之诮。有留为后人传信者，则不可通用他字，如典训诰，所以尊经也。如今的地名官名人名，所以从时也。

汉碑字体，多有俯仰向背，结字亦有方正、严密、道紧，种种不同。至曹全碑少背而多向，结字亦以欹侧取妍，入纤巧一门。然如书家之有董、赵，画家之有倪、黄，并有逸趣，不可挥斥也。

引笔即兴笔，亦谓之发笔；笔法太重，似加点画。剁笔即断笔。应连而断，每成乖舛。初因漆书黏滞所成，继乃行草杂用，遂成帖体。且风雨剥蚀，点画断缺，今人描取形状为得，古意失之远矣。

唐宋名家，体格不同，有心摹仿者，如入乔岳巨川，任意所适，随其浅深，有求必致。其用意庄重者，如仁者乐山；其奇趣横生者，如智者乐水。仁者之所为，使后人有所持循；气者之所为，可以益人神智。

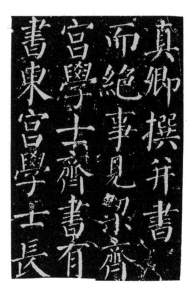

颜真卿 唐 勤礼碑

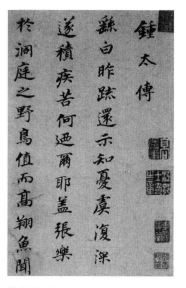

董其昌 明
为高观察临魏晋唐宋诸书卷（局部）

董文敏云，书欲熟后生。余谓熟字，人人能解。所谓生者在熟后，又临摹古帖也。熟后生则入化境，脱略形迹，则有一种超妙气象。若未经纯熟，漫拟高超，是未学步而先趋，必蹶矣。

行草纵横奇宕，变化错综，要紧处全在收束，收束得好，只在末笔。明于结体，则点画妥帖，精于收束，则气足神完。

书至佳境，自能摇曳生姿。摇者笔未着纸在虚空中，曳在笔之实处。

预想字形，书之大旨。然名家非全无失误，如落笔有不惬意，便当想下数笔，如何救之；救护得好，别成机趣。

法可以人人而观传，精神兴会，则人之所自致。无精神者，书法虽可观，不能耐久索玩；无兴会者，字体虽佳，仅称字匠。

气势在胸中，流露于字里行间，或雄壮，或纤徐，不可阻遏。若仅在点画上论气势，尚隔一层。

结体在字内，章法在字外。真行虽别，章法相通。余临十三行百数十本，会意及此。

米老书千变万化，天机奥妙，宣泄殆尽，其跋谢渊明帖后，全仿右军辞世帖。龙井山方圆庵记，如醉出武，脱支失节之中别有态度，俱非凡人所能及。

书法有流动、遒劲、超远、严整、狂纵种种不同。拈二字为之，便可一生受用。

附：蒋和"识"

字资于墨，墨资于水。墨为字之血，水为字之肉。用力在笔尖为字之筋。有筋者，顾盼主情，血脉流动，如游丝一道盘旋不断，有点画处在画中，无点画处亦隐隐相贯，重叠牵连其间，庶无呆板散涣之病。吾祖书法论云，正书用行草意，行书用正书法是也。盖行草用意有笔墨可循，行书多牵丝，至真书多使转；真书之用使转，如行草之有牵丝。合一不二，神气相贯，是为得之。

和谨识。

图书在版编目（CIP）数据

习字入门 ／ 刘养锋，蒋和编写． —— 上海 ：上海人民美术出版社，2021.3
（名家书画入门）
ISBN 978-7-5586-2010-2

Ⅰ．①习…　Ⅱ.①刘…　②蒋…　Ⅲ.①汉字-书法
Ⅳ.①J292.1

中国版本图书馆CIP数据核字（2021）第040232号

习字入门

编　　写：	刘养锋　蒋　和	
策　　划：	徐　亭	
责任编辑：	徐　亭	
技术编辑：	陈思聪	
调　　图：	徐才平	

出版发行：**上海人民美术出版社**
　　　　　（上海长乐路672弄33号）
印　　刷：上海天地海设计印刷有限公司
开　　本：787×1092　1/16　9印张
版　　次：2021年6月第1版
印　　次：2021年6月第1次
印　　数：0001-3300
书　　号：ISBN 978-7-5586-2010-2
定　　价：48.00元